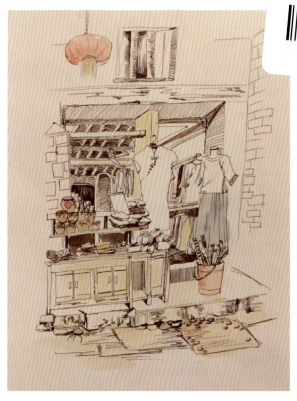

《乡村系列》 周舜弦

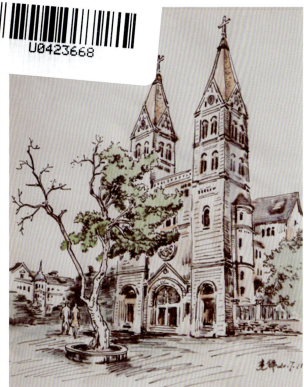

《教堂》 何杰华

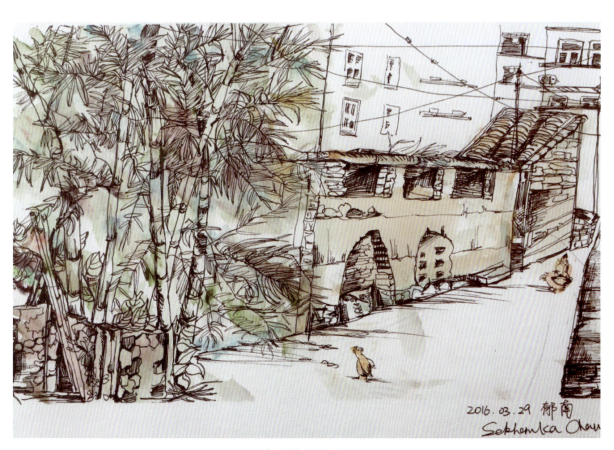

《街道》 周舜弦

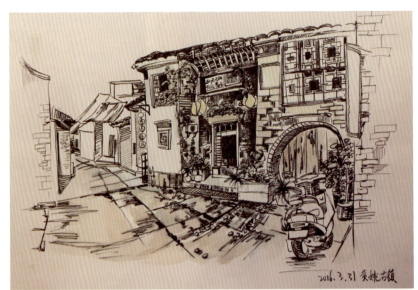

《黄姚古镇》 蔡筠尧

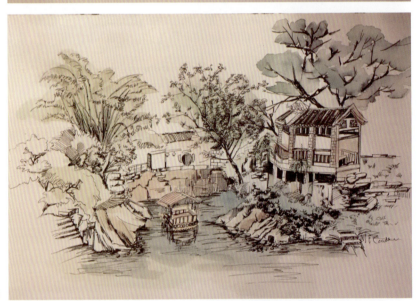

《小河边》 蔡筠尧

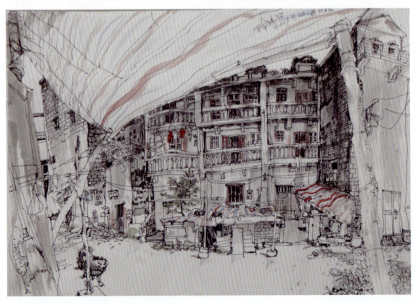

《赤坎古镇》 陈伟华

"十三五"应用型人才培养规划教材·艺术设计

速写实用教程

何杰华 蔡毅铭 主 编
刘德标 陈伟华 副主编

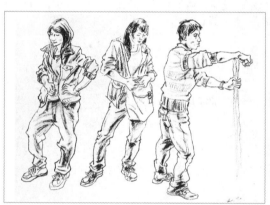
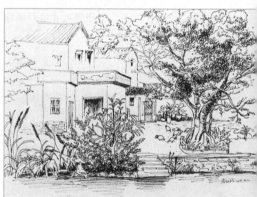
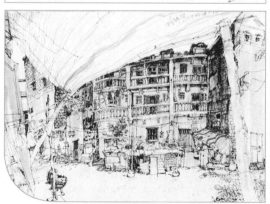
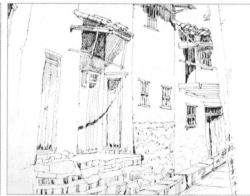

清华大学出版社
北京

内 容 简 介

本书共包括速写欣赏与应用、解密速写、科学的规律：形体与透视、风景的造型因素与方法、人物的造型因素与方法、艺术拓展：创意速写六个模块。通过认识速写激发兴趣，讲解速写的基本方法并进行系统训练，分阶段、分任务逐个突破各项知识点，帮助学生在任务中掌握风景和人物的造型能力以及速写表现方法，提高观察能力和审美能力。

本书可作为职业院校和应用型大学艺术设计类专业的教学用书，也可以作为速写爱好者的自学用书。

本书封面贴有清华大学出版社防伪标签，无标签者不得销售。
版权所有，侵权必究。举报：010-62782989，beiqinquan@tup.tsinghua.edu.cn。

图书在版编目（CIP）数据

速写实用教程/何杰华，蔡毅铭主编.—北京：清华大学出版社，2019（2023.1重印）
"十三五"应用型人才培养规划教材.艺术设计
ISBN 978-7-302-52868-5

Ⅰ.①速… Ⅱ.①何… ②蔡… Ⅲ.①速写技法－高等学校－教材 Ⅳ.①J214

中国版本图书馆CIP数据核字（2019）第083007号

责任编辑：王剑乔
封面设计：刘　键
责任校对：李　梅
责任印制：宋　林

出版发行：清华大学出版社
网　　址：http://www.tup.com.cn，http://www.wqbook.com
地　　址：北京清华大学学研大厦A座　　邮　编：100084
社 总 机：010-83470000　　邮　购：010-62786544
投稿与读者服务：010-62776969，c-service@tup.tsinghua.edu.cn
质量反馈：010-62772015，zhiliang@tup.tsinghua.edu.cn
课件下载：http://www.tup.com.cn，010-83470410

印 装 者：北京嘉实印刷有限公司
经　　销：全国新华书店
开　　本：185mm×260mm　印　张：8.5　彩　插：1　字　数：211千字
版　　次：2019年7月第1版　　印　次：2023年1月第5次印刷
定　　价：42.00元

产品编号：074674-01

前言
FOREWORD

速写是艺术专业教学体系中重要的基础课程之一，学习速写对于艺术创作和设计构思的表现都有较大促进，设计大师和艺术家普遍都是速写高手。很多在职业院校从事美术教育的工作者对新形势下艺术设计类专业人才培养模式和教学方法进行了有益的探索，并取得了较好的效果。在总学时无法增加、速写内容又比较丰富的前提下，更应为职业院校和应用型大学的学生编写实用的教材，以便帮助他们高效、快速地进入职业角色，更好地适应新形势的专业学习要求。

本书依据职业院校艺术设计课程体系进行速写教学内容的编写，充分吸收国内外优秀专业基础教材的优点，从职业院校艺术设计专业课程结构特点和职业院校学生的学习能力入手，注重培养以速写为手段、具有创新意识和创作能力的设计人才。

本书具有以下特点。

（1）采取模块化教学方法编写。以任务驱动为导向，从培养兴趣入手，将理论基础学习融入相关模块中，使教、学、练、赏融为一体，丰富了教师的教学内容，开阔了学生的视野，构建了一个开放的、动态的、层层渐进的综合训练体系，给广大师生营造了一个自主、互动、愉快的教学环境。

（2）对每一个任务提出了明确的训练目标和考核评价，打破以往课本中含糊的教学目标和评价内容，让学生清楚知道"我要做什么""我应该怎么做"，这对于学生专业素养的培养和后续发展都有重要的影响。

（3）遵循"宽基础、重技能、活模块"的原则，以提高能力为宗旨。针对职业院校学生学习美术的需求，在内容上进行优化，主要集中在人物和风景的表现上，并有效结合专业拓展知识内容。编写中兼顾不同学校、不同专业、不同层次学生的学习要求，由浅入深、循序渐进地使学生掌握和巩固速写基础知识，有利于与专业设计的衔接。同时，本书充分发挥图片的直观性，配以视频和教学课件，使课程易教易学。

（4）注重学生对方法的领悟，技巧的掌握，能力的提升。

本书由何杰华、蔡毅铭任主编，刘德标、陈伟华任副主编。具体编写分工如下：模块一

和模块二由蔡毅铭编写，模块三和模块六由刘德标编写，模块四由陈伟华编写，模块五由何杰华编写并进行各模块的总体规划和协调。本书的编写得到了佛山市顺德区梁銶琚职业技术学校美术设计与制作专业教研组和顺德大良实验中学美术专业组的大力支持，在此表示衷心的感谢。

由于编者的水平有限，不足之处在所难免，希望广大读者批评、指正。

编　者

2019 年 4 月

本书配套教学资源

《速写实用教程》风景
速写示范视频

《速写实用教程》人物
速写示范视频

《速写实用教程》
配套课件

《速写实用教程》
配套图片

目录 CONTENTS

模块一　速写欣赏与应用 1
 任务一　欣赏速写作品 2
 一、名家速写作品 2
 二、师生速写作品 4
 任务二　了解速写的应用 14

模块二　解密速写 19
 任务一　掌握速写概念和分类 19
 一、按表现的内容题材分类 20
 二、按使用工具分类 21
 三、按功能分类 22
 四、按表现手法分类 23
 任务二　认识速写的工具并学习使用方法 24
 一、速写工具 24
 二、执笔方法 26
 三、塑造技法 26

模块三　科学的规律：形体与透视 29
 任务一　理解几何形体 30
 任务二　掌握平行透视与成角透视 31
 一、透视的方法 31
 二、透视常见的种类 32
 任务三　掌握构图方法 37
 一、水平式构图 37
 二、垂直构图 38

三、三角形构图 ·· 38
　　四、S 形构图 ·· 39
　　五、斜线式构图 ·· 40

模块四　风景速写的造型因素与方法 ·· 41
　任务一　风景速写作品欣赏 ·· 42
　任务二　分解写生——局部表现方法 ·· 49
　　一、植物的画法 ·· 49
　　二、建筑的画法 ·· 57
　任务三　风景速写场景的训练 ·· 63
　　一、山石、水面园林场景的画法 ·· 63
　　二、水面、旧房子场景组合的画法 ·· 66
　　三、古建筑场景的画法 ·· 69
　　四、山景的画法 ·· 74
　　五、北国风光的画法 ·· 80
　　六、油菜花的画法 ·· 82
　　七、杂树的画法 ·· 84
　　八、酒吧门口场景组合画法 ·· 86

模块五　人物速写的造型因素与方法 ·· 89
　任务一　人物速写作品欣赏 ·· 90
　任务二　人物造型基础知识 ·· 97
　　一、人体比例 ·· 97
　　二、人物结构与动态剖析 ·· 98
　　三、重心和动态线 ·· 98
　　四、头部比例与结构 ·· 99
　　五、手部的表现 ·· 99
　　六、脚部的表现 ·· 100
　任务三　人物动态的表现 ·· 101
　　一、人物站姿速写 ·· 101
　　二、人物坐姿速写 ·· 110
　　三、场景速写表现 ·· 116
　任务四　与相关专业表现的衔接 ·· 117

模块六　艺术拓展：创意速写 ·· 120
　　任务　带主题的创意速写 ·· 121
　　　　一、了解创意速写及表现手法 ·· 121
　　　　二、创意速写实训 ·· 122

参考文献 ·· 127

模块一

速写欣赏与应用

随着时代的变迁，速写的形式日益多样化，用途也更加广泛。速写除了为艺术部门所必需之外，在宣传、教育、科研、生产等部门也起到辅助作用，所以速写的教学除了为每一位学生的专业发展奠定基础，还要不断开阔学生视野，激发学生对速写学习的兴趣与热情，更好地帮助学生将专业知识运用到各专业领域中。

速写能培养学生敏锐的观察能力和绘画概括能力，提高学生对形象的记忆能力和默写能力，使他们善于捕捉生活中美好的瞬间。速写能为创作收集大量的素材，同时好的速写本身就是一幅完美的艺术品。

学习目标

从视觉上感受和认知速写，对速写学习以及学习计划与目标有明确的认识。通过欣赏名家速写以及认识速写在各专业领域的应用，对速写形成初步印象，产生对速写学习的热情和期待。

学习要求

欣赏名家速写并了解速写在各个专业领域的应用，对速写的种类和应用有所认识，激发学习速写的热情。

学习过程

本模块的学习分两个阶段：第一阶段通过名家速写、教师速写再到学生速写，由远及近，给出直观的对比和欣赏，以培养学生的学习兴趣为主，使其对速写形成初步的认识；第二阶段主要是学习速写在生活中的运用，开阔学生的视野，给予其更多的思考，同时对速写在设计领域或社会生活中的运用有更全面的认识。

任务一　欣赏速写作品

一、名家速写作品

图 1-1 是凡·高在画油画之前的速写稿，构图饱满，用笔肯定，点线面结合。船的构成很有趣，透视感强，对沙滩的描绘非常有激情和表现力。

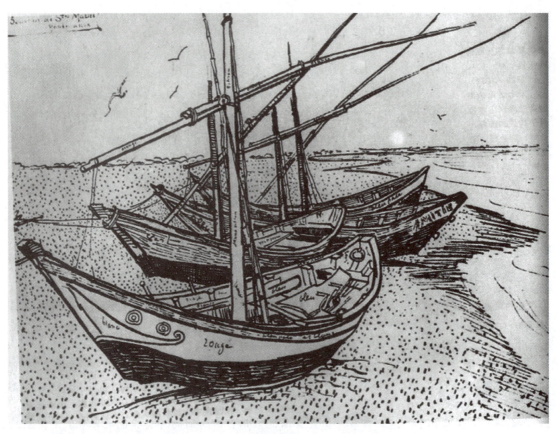

图 1-1 《圣玛丽海滩的小船》 凡·高（荷兰）

图 1-2 是一幅速写小稿，用光影明暗的表现手法，注重疏密表现，很有体积感。

图 1-3 是一幅快速速写，对人物的动感和神态捕捉得非常到位。这类速写要求作者的造型和概括能力非常强。

图 1-4 是一幅创作前的小稿，用笔准确到位，特别是对人物结构的刻画非常生动，并注重线条的节奏感。

图 1-5 是一张风景速写，用明暗表现，通过构图与用线表现出教堂的雄伟，周围的人物和远处的小鸟在画面中形成了很好的点缀和对比。

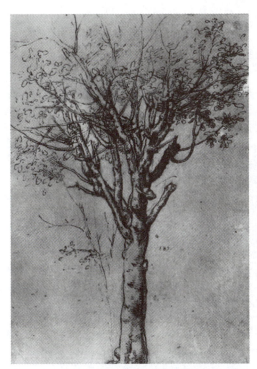

图 1-2 《树》 切萨雷·达·塞斯托（意大利）

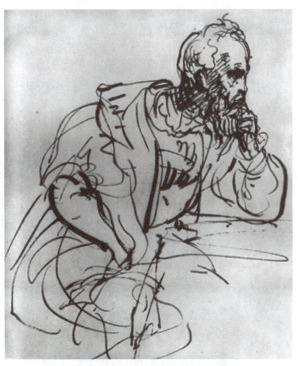

图 1-3 《多根·弗斯卡里肖像》
尤金·德洛克罗瓦（法国）

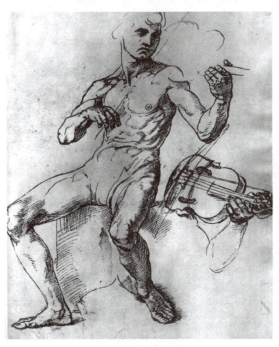

图 1-4 《帕尔那索斯山》 拉斐尔·桑西（意大利）

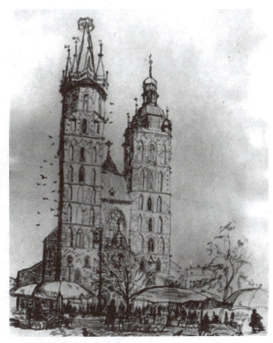

图 1-5 《圣玛丽教堂》 保尔·荷加斯（英国）

二、师生速写作品

下面是一些师生的速写作品。

图 1-6 是一幅充满岭南特色的乡村小景速写。画面用笔熟练，线条的疏密和空间处理比较好。

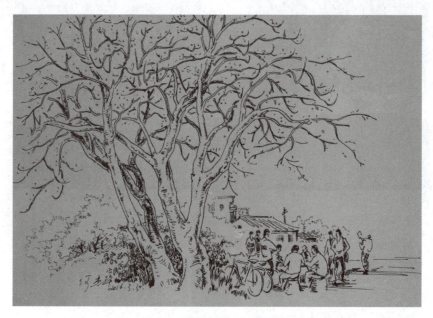

图 1-6 《逢简村口》 何杰华

图 1-7 是作者在广东连南瑶寨的写生作品。作者抓住了瑶寨民居建筑的特点，对其刻画得比较细致，添加的人物和小鸟给画面增加了生活气息。

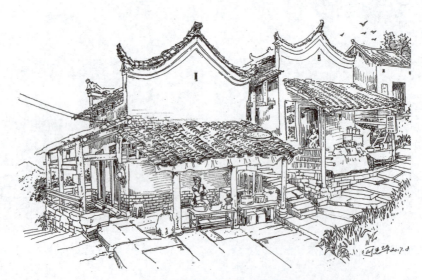

图 1-7 《连南瑶寨》 何杰华

图 1-8 是人物速写的一些设定动作的表现。用线面结合的手法，对人物神态和动态的刻画都比较自然生动。

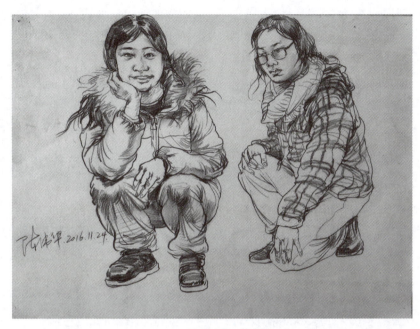

图 1-8 《蹲坐》 陈伟华

图 1-9 是一张表现贵州黔东南侗族民居的速写，运用毛笔的干湿浓淡，表达木房子和石头堆砌的质感；周围的树木环境表现了民族建筑特色。

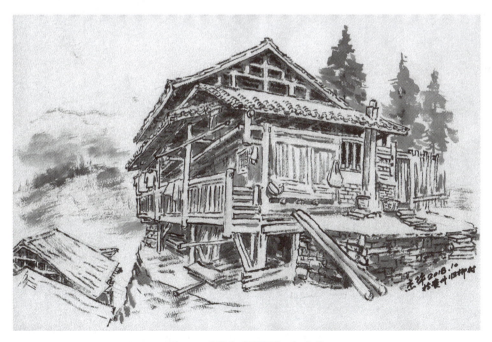

图 1-9 《黔东南民居》 何杰华

图1-10是一张钢笔风景速写。画面比较概括，注重光影表现，前、中、后景和黑、白、灰的关系很清晰。

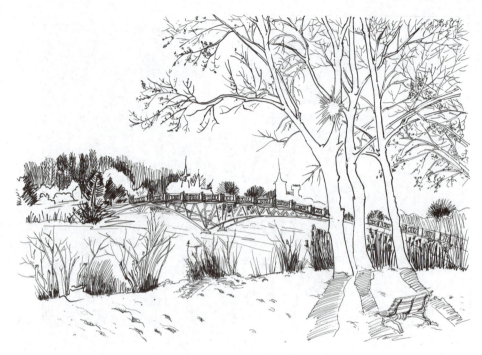

图 1-10 《北国风光》 蔡毅铭

图1-11是一张乡村小景的钢笔速写。画面以线条的疏密拉开空间，用笔的节奏处理很好。

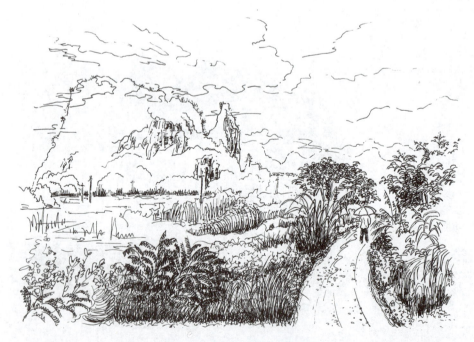

图 1-11 《乡间小路》 蔡毅铭

图 1-12 和图 1-13 两幅钢笔速写很好地表现出了岭南水乡的特色。画面注重线面关系的处理，造型讲究，若用笔能再放松些，将更有一番味道。

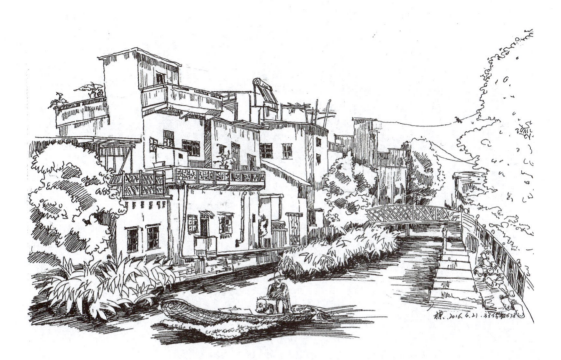

图 1-12 《水乡印象》 刘德标

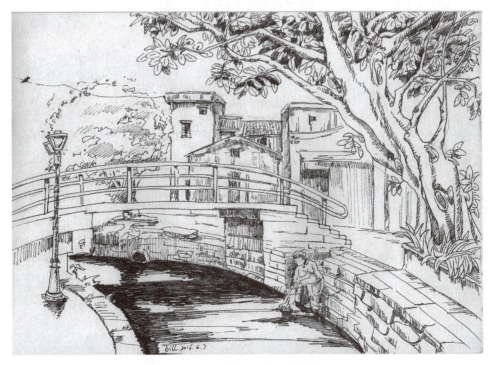

图 1-13 《榕树下》 刘德标

图 1-14 和图 1-15 是作者在广西黄姚古镇的写生作品。用笔轻松熟练,通过留白和线条的疏密来强化画面的节奏和对比,这是速写中经常使用的方法。

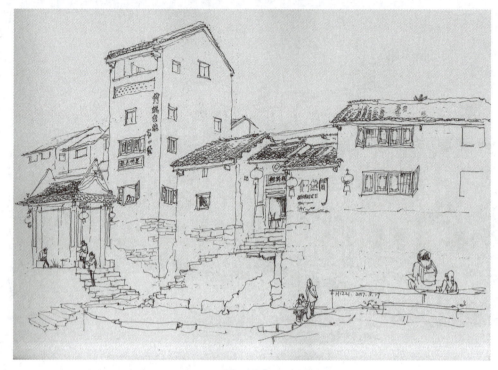

图 1-14 《亦孔之固》 黄嘉亮

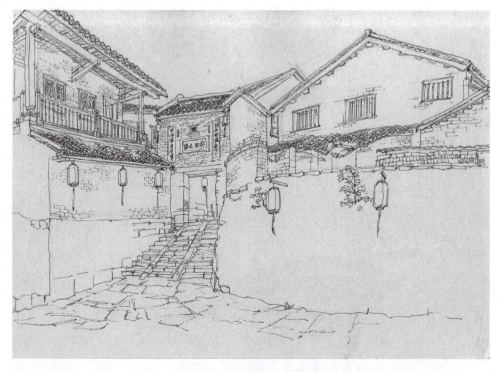

图 1-15 《黄姚高楼》 黄嘉亮

图 1-16 是学生的写生作品。画面注重疏密和虚实对比的表现，比如木门的刻画和墙体的留白都有一定的思考，只是左上角远处的房子透视不够协调。

图 1-16 《小院子》 余艺嫦

图 1-17 是一张钢笔明暗速写，明暗结构画得比较好，注重疏密的取舍，就是签名的位置有些破坏画面的整体效果。

图 1-18 具有一定的生活味道，在主要物体上加了点淡彩，使画面主次感更强。

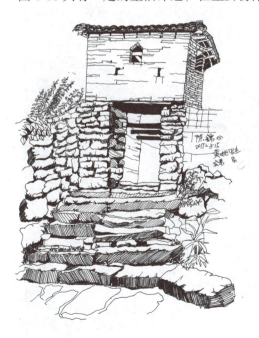

图 1-17 《台阶》 陈锦心

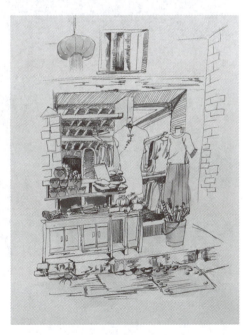

图 1-18 《乡村系列》 周舜弦

图 1-19 抓住了当地建筑的特点和旧房子的感觉。类似这种构图是比较难表现画面的空间感和虚实关系的,但作者能够利用疏密线条关系表现前后空间和主次关系,画面中心气氛的营造比较成功。

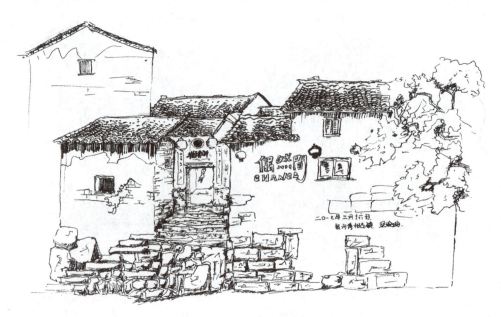

图 1-19 《村口》 梁婉珊

图 1-20 画面比较轻松,加了淡彩后更有一番味道,不足是对比有些平均。

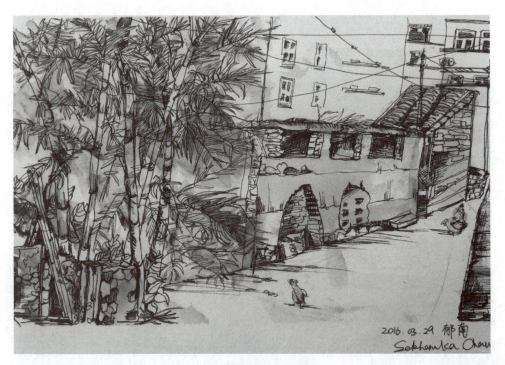

图 1-20 《街道》 周舜弦

图1-21是一张圆珠笔速写，画面刻画比较细致，用笔熟练，但构图不够精致。

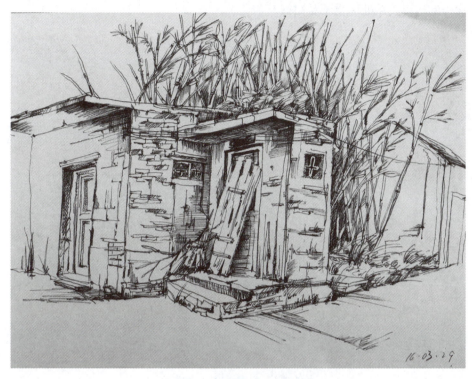

图1-21 《破砖房》 梁斯琅

图1-22场面比较大，学生敢于大胆去表现，非常不错，不足是假山的刻画不是很到位，或者说虚实关系的交代不是很清楚。

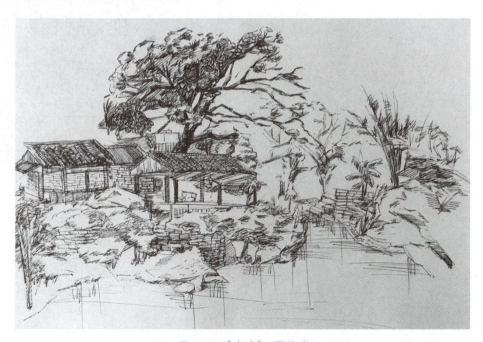

图1-22 《水边》 周芷晴

图1-23 钢笔淡彩的速写刻画非常认真，主次效果处理得很好，不足是前面的石板路和后面的房子的透视关系处理得不是很好。

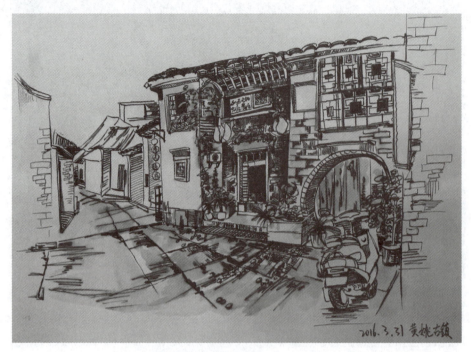

图1-23 《黄姚古镇》 蔡筠尧

图1-24 钢笔淡彩速写用笔很熟练，淡雅的色调有一番古味，周围的留白也很不错。

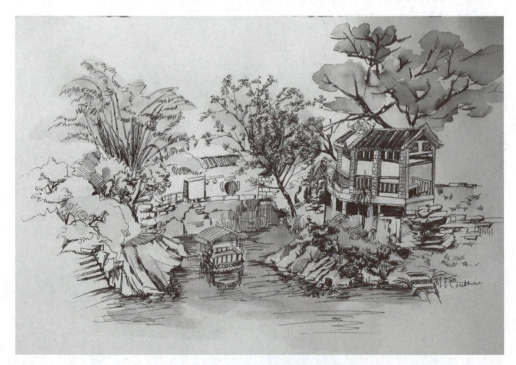

图1-24 《小河边》 蔡筠尧

图 1-25 和图 1-26 是学生刻画局部小景的练习,平时适当画一些这类速写有利于锻炼学生深入塑造的能力。

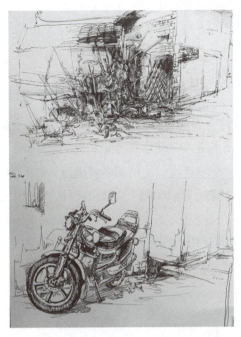

图 1-25 《小景》 徐建杭

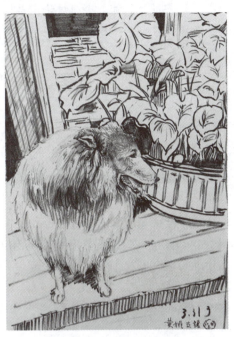

图 1-26 《门前》 孔秀婵

图 1-27 把榕树的形态画得比较生动,用笔熟练,表现出了榕树的质感和特点,不足是构图上有些平淡。

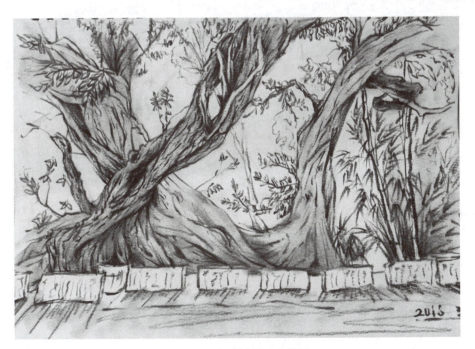

图 1-27 《老榕树》 李浩朋

学习评价

（1）通过学习与欣赏，小组讨论，总结对速写的初步认识？
（2）临摹两张风景速写，感受一下速写的用笔和表现方法。

任务二　了解速写的应用

　　对初学者来说，速写是一种学习用简化形式综合表现各类形体和场景的绘画基础课程。速写对于绘画创作者来说，是感受生活、记录生活的方式，使这些感受和想象形象化、具体化，是由造型训练走向造型创作的必然途径。经常练习速写，能使初学者迅速掌握人物或景物的基本结构，熟练画出人物、动物等的动态和神态，提高对各类场景的概括和表现能力。这对创作构图安排和情节内容的组织有很大帮助。

　　图1-28~图1-38为速写在日常生活和工作中的应用。速写不仅对我们的生活和工作有很大的帮助，还可提高我们的生活情趣。

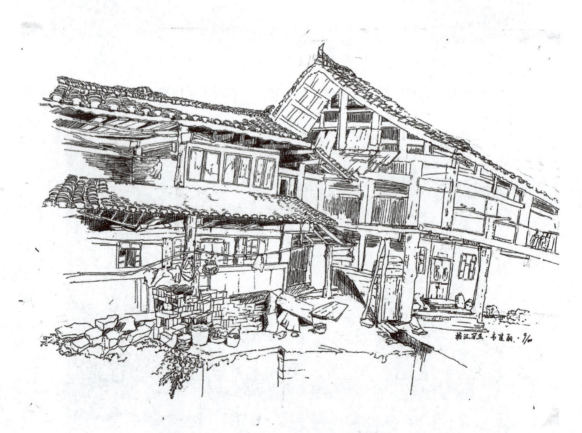

图1-28　应用于建筑方面的风景速写1　韦佳丽

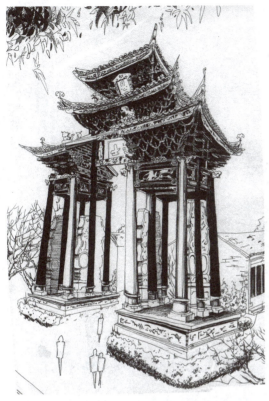

图 1-29　应用于建筑方面的风景速写 2　林翠沣

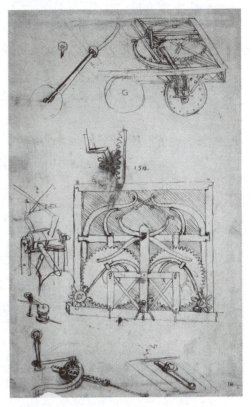

图 1-30　应用于工业、医学等领域的专业速写　达·芬奇（意大利）

图 1-31　应用于展示场景的布置设计　梁振鸿

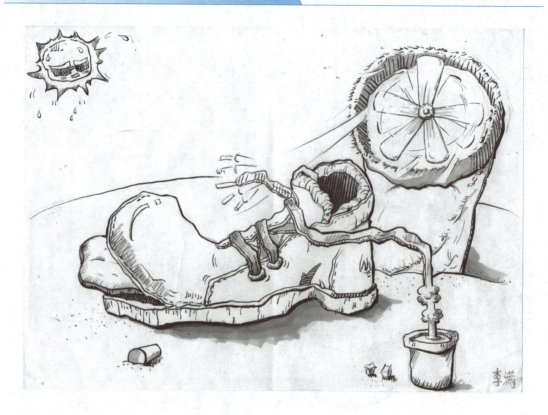

图 1-32　应用于创新思维的创意速写 1　李满

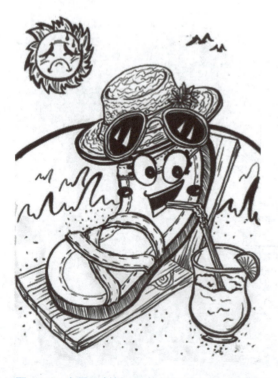

图 1-33　应用于创新思维的创意速写 2　尹雯雯　　图 1-34　应用于创新思维的创意速写 3　刘嘉杰

图1-35 应用于动漫角色设计的速写1 梁振鸿

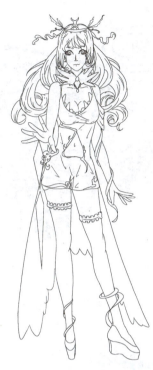

图1-36 应用于动漫角色设计的速写2 林慧钰

图1-37 应用于动漫角色设计的速写3 胡开慧

图 1-38　应用于动漫物件的速写　胡开慧

学 习 评 价

请列举速写在专业领域应用的例子,说说学好速写后你想做什么?

模块二

解密速写

速写注重的是速度和写意性，即一种快速的写生方法，但快速不等于潦草，而是强调瞬间的感觉。通过对速写的分类认识，明确速写的目标，只有对速写的工具材料有深入的了解，勤奋练习，才能让速写表现达到得心应手的程度。

学习目标

通过本模块的学习，了解速写的发展，掌握速写的分类，加深对速写的理解。同时，初步认识速写的基本工具。

学习要求

本模块简单概括了速写的历史，归纳了速写的种类，介绍了速写工具及其使用方法。通过学习，要进一步加深对速写的理解，具备本课程要求的基本专业素养。通过练习，在实践中掌握速写工具的运用，并养成良好的绘画习惯。

学习过程

结合课件，按学习目标与学习要求进行分步学习，了解速写的概念与种类及速写工具的使用方法。通过理论与实践相结合使自己对速写有初步的了解，并通过临摹初步掌握速写工具的使用方法。

任务一 掌握速写概念和分类

速写，顾名思义是一种快速的写生方法。速写同素描一样，不但是造型艺术的基础，也是一种独立的艺术形式。这种独立形式是18世纪以后才确立的，在这之前，速写只是画家创作的准备阶段和记录手段。

一、按表现的内容题材分类

速写按其表现的内容题材可分为人物、动物、风景等，如图 2-1~图 2-3 所示。

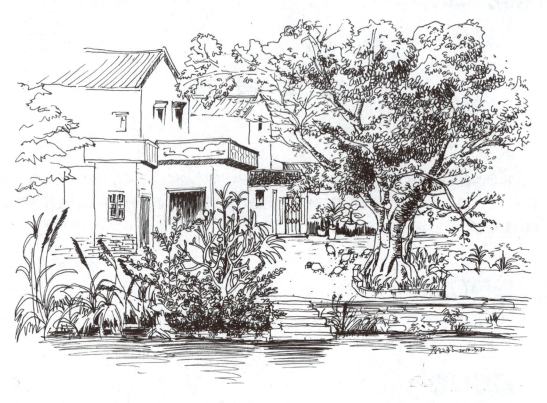

图 2-1 《水乡》 蔡毅铭（风景速写）

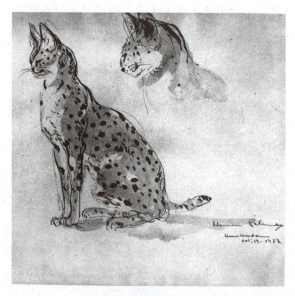

图 2-2 《大山猫》 赫尔曼·帕尔默（美国）（动物速写）

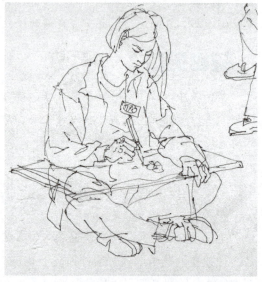

图 2-3 《画画女孩》 陈辉（人物速写）

二、按使用工具分类

速写按其使用工具可分为铅笔速写、钢笔速写、炭笔速写等,如图 2-4~图 2-6 所示。

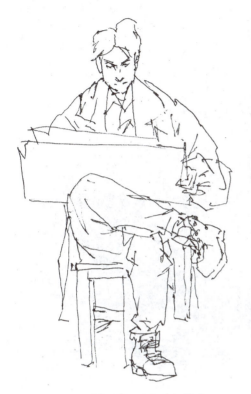

图 2-4 《专注》 陈辉(铅笔)

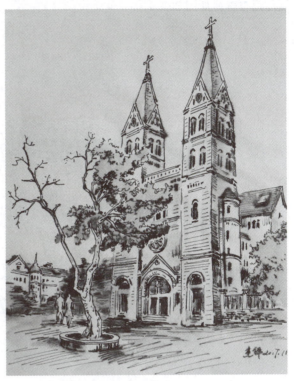

图 2-5 《教堂》 何杰华(钢笔)

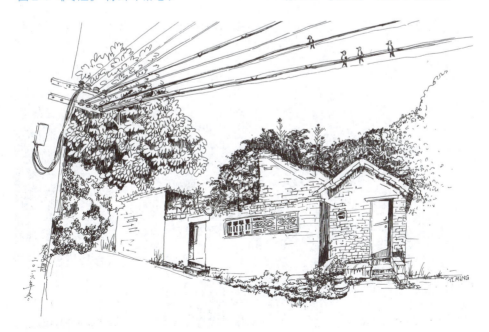

图 2-6 《乡村小景》 蔡毅铭(炭笔)

三、按功能分类

速写按其功能性与目的性可分为习作性速写、创作性速写、研究性速写、表现性速写和创意速写等,如图 2-7~图 2-10 所示。

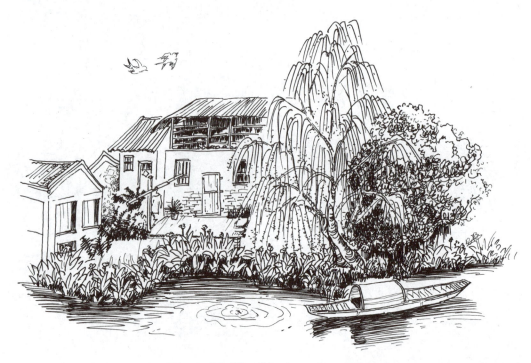

图 2-7 《春意》 蔡毅铭(习作性速写)

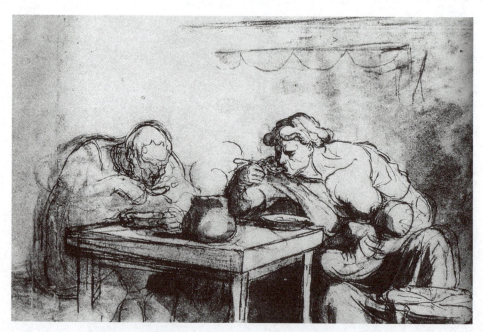

图 2-8 《喝汤》 奥诺雷·杜米埃(法国)(创作性速写)

模块二　解密速写　23

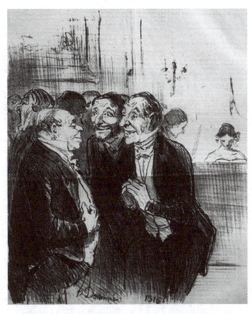

图 2-9 《音乐小品》 奥诺雷·杜米埃（法国）（表现性速写）

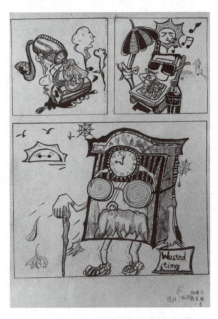

图 2-10　陈佳妮（创意性速写）

四、按表现手法分类

速写按其表现手法可分为线面结合速写和线条速写，如图 2-11 所示。线条速写就是用简练的线条在短时间内扼要地画出人和物体的动态或静态形象，如图 2-12~图 2-14 所示。

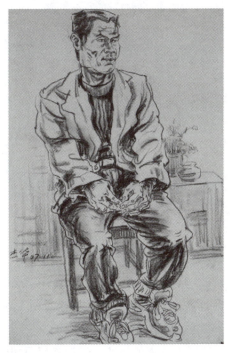

图 2-11 《搬运工》 何杰华（线面结合速写）

图 2-12 《朋友们》 罗歇·德·拉·雷奈（法国）（线条速写）

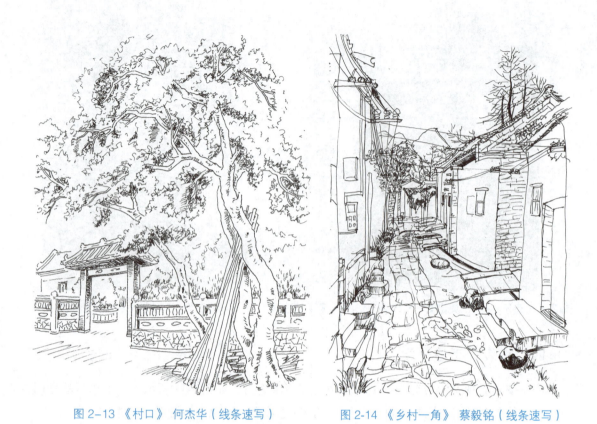

图 2-13 《村口》 何杰华（线条速写） 图 2-14 《乡村一角》 蔡毅铭（线条速写）

学习评价

谈谈你对速写分类的认识，思考速写如何与你学习的专业相对接。

任务二　认识速写的工具并学习使用方法

一、速写工具

速写工具的种类很多，工具的选用取决于想要达到的艺术效果或者个人的习惯等。下面介绍速写的相关工具，如图 2-15 所示。

（1）铅笔：铅笔以 B 为铅芯的单位，B 的数值越大，铅笔的铅芯越软，画出来的线条越深。还有一种铅芯扁平的速写铅笔，变换用笔角度即可画出不同粗细变化的线条，便于画大面积的调子。一般的速写练习，需要有两到三支不同软度的铅笔，如果熟练以后，一支笔也是可以的。铅笔笔迹容易把握，只要轻轻接触画面即可留下清晰的笔迹，其线条轻重粗细、浓淡流畅都非常容易控制，同时铅笔易于修改，所以综合来说，对于初学者，铅笔是比较容

易把握的。

（2）炭笔：炭笔分为硬炭、中炭和软炭三种类型，中性炭笔较为常用。炭笔出色较铅笔深，容易着色，也不反光，画面明暗对比效果明显，但炭笔质地疏松，容易脱色，炭笔笔迹用橡皮也很难擦干净，画面的层次不易掌控，初学者不易把握，所以在风景速写训练的初始阶段，不宜采用炭笔。

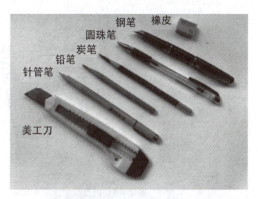

图 2-15　工具介绍

（3）钢笔：普通钢笔的特点决定了它不能像铅笔和炭笔那样能画出深浅的笔触线条，也不能像毛笔那样进行大面积的涂抹，所以钢笔不适合太大的画幅。由于其不能涂改，所以对绘画者的要求较高。当然，钢笔也有自己的优势：风格明快，节奏感强，清晰流畅，刚劲有力，有意想不到的艺术效果。钢笔可以细致刻画物体，可以表现内容丰富的场景，也可以通过线条的排列和造型等表达出疏密、深浅、虚实等画面效果。

钢笔的种类有很多，主要分为普通钢笔和美工钢笔两种，区别在于笔尖的形状以及表现出来的画面效果的不同。美工钢笔笔尖有向上翘起的弯头，可以画出较粗的线条，也可以将笔尖反过来画出较细的线条。美工钢笔可以画出不同粗细的线条和铺少量的面积，弥补了普通钢笔的不足。

（4）水性笔：常见的水性笔为针笔和签字笔。针笔笔芯有多种不同粗细的规格，可任意选择；签字笔笔芯也有多种选择。这两种工具是新兴的速写工具，由于购买和携带方便，价格便宜，受到广大师生的喜爱。特别是外出写生，比钢笔省事很多，画面效果也不错，只是不能涂改，对绘画者的要求较高。

（5）圆珠笔：圆珠笔画出的线条没有明显的粗细变化，在接触纸张时，不会产生晕染，可以利用线条的叠加刻画出丰富、细腻的画面。缺点是落笔时常会留下较重的墨点。

（6）橡皮：橡皮主要用于擦干净画面或修改画面，以质软为好。

（7）美工刀：美工刀主要用来削铅笔和炭笔，初学者可以尝试各种类型的工具，然后选择适合自己的，在写生中逐步掌握。

（8）纸张：对于初学者速写本是一个比较好的选择，方便携带，便于保存。速写本的种类不同，尺寸大小不一，纸质也有区分，如素描纸、绘图纸、水彩纸等。素描纸纹理独特、质硬、表面粗糙，容易着色，无论是铅笔还是炭笔，都适合在素描纸上作画，如图 2-16 所示；绘图纸纸质细腻、平滑，适合钢笔和水性笔等。

（9）速写板：在速写的过程中，使用的画纸不会太大，因此可以选择 A4 的速写板。速写板自带铁夹，方便固定画纸，外出携带使用非常方便，如图 2-17 所示。

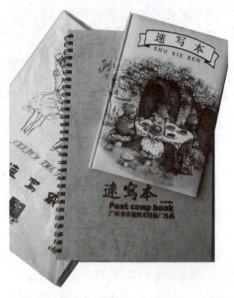

图 2-16　速写本与速写纸

图 2-17　速写板

二、执笔方法

速写的执笔方法没有特别的要求，常用的执笔方法分书写式和持棒式两种，如图 2-18 和图 2-19 所示。书写式执笔法非常适合画面的细节描绘，是速写常用的握笔方法，适合钢笔、炭笔、水性笔等硬笔作画；持棒式执笔法是铅笔不穿过虎口而置于掌下的横握式执笔方法，它最大限度地调动指、腕、肘、肩的活动范围，用铅笔、炭笔、木炭条等工具速写时，多采用此法。

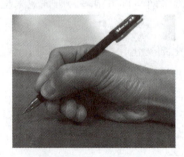

图 2-18　书写式执笔法

图 2-19　持棒式执笔法

三、塑造技法

（1）点：点的画法比较简单，直接用笔点出来就可以了，一般用的不多。圆点、长点等一般可以运用到树、叶、花、草的绘画等，可以让画面更加丰富和富有生气，也可以通过点的疏密表现虚实关系和明暗关系。点的画法见图 2-20。

（2）线：速写的线很重要，线是构成画面的主要要素。速写要求线条流畅而不轻飘，要有粗细、曲直变化，要古拙有力而不呆板。线的处理应该根据画面的需要和画者的主观感受

决定，如轻重、缓急、浓淡、粗细、刚柔、疏密等变化，或夸张变形，或精确描绘。正确掌握线的运用规律和处理方法，结合线的个性特征，灵活运用，可以达到造型美和个人风格相结合的艺术效果。线的画法见图2-21，线条综合画法见图2-22。

图 2-20　点的画法　　　　　　　　　　　　　　图 2-21　线的画法

图 2-22　线条综合画法

学习评价

（1）在8开纸上做线条练习。要求将纸分为6格，分别做水平、垂直、左右斜线、波浪线、圆弧线的练习。

（2）在8开纸上，做线条综合练习，如图2-23所示。

图2-23 线条综合练习

模块三

科学的规律：形体与透视

与素描一样，如果绘画者在速写绘画中能熟练运用透视法则，那么在绘制物体的形体与画面的空间位置时，就能够准确地画出物体的立体感与空间感。所以，透视的规律与基本原则是表现景物造型的重要依据。我们通常说透视学不好，绘画基础就不扎实，掌握了透视规律，就能够真实地描绘出景物的空间立体关系。

那么，什么是透视？为什么会有透视效果？

在现实生活中，当人靠近景物时，会感觉景物很大，当人远离景物时，会感觉景物变小了。因为我们的双眼是以不同的角度来观察景物的，所以景物会有往后紧缩的感觉，放得离观察者近的物体，紧缩感通常更强烈。这种近大远小的视觉感受，称为透视现象。

学习目标

通过了解什么是透视规律，以及对透视的各种原理知识的学习，掌握透视的法则。重点学习平行透视、成角透视的原理及其应用，能够较好地认识并掌握透视的原理。学习风景构图，更好地增强对透视的理解。

学习要求

通过学习物体的造型规律，掌握有关的透视知识和规律，能够把握好速写造型，为速写实践打下良好的基础。

学习过程

以形体透视、构图、速写的表现手法与风格等方面进行练习，从不同的练习中，学习透视的原理，并熟练掌握透视的法则。

任务一　理解几何形体

在熟练掌握线条的基础上，了解透视原理是准确绘制出景物至关重要的环节，我们可以先从简单的几何形体去了解。一切复杂形体都是由简单形体组合而成的，解读复杂形体的方法是将其视为若干个基本形体的综合体。常见的基本形体可以概括成方体、圆柱体、圆球体和圆锥体四类。将基本形体通过组合、分割、切挖等手段组织起来形成复杂形体。如图 3-1~图 3-4 所示。

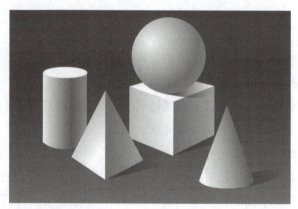

图 3-1　各种基本形体

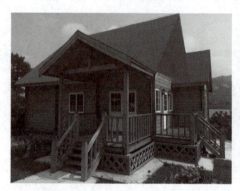

图 3-2　由若干基本形体组成的复杂形体

 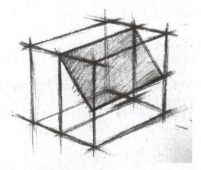

图 3-3　形体的组合与切割

模块三 科学的规律：形体与透视　31

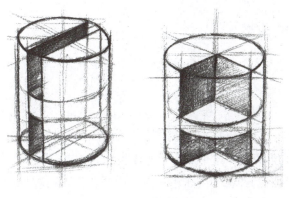

图 3-4　形体的切挖

学 习 评 价

理解形体结构的速写画法，提高造型能力。在 8 开纸上完成以线为主的立方体、圆柱体结构的速写练习。

任务二　掌握平行透视与成角透视

一、透视的方法

简单来说，透视方法就是把观者看到的景物，投影在眼前的一个平面上描绘出景物的方法。以下是两个常用的名词。

视点：观者的眼睛投影到平面上的点。

消失点：视点延伸到远方与平行线汇交于一点，这个点也称为灭点。

不明白的同学可以想象一下，你看到的向前延伸的铁轨，如图 3-5 所示。

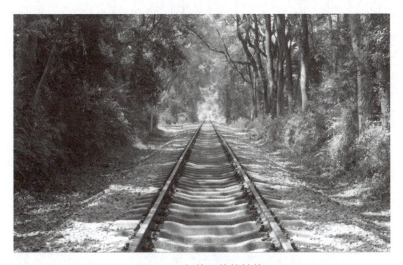

图 3-5　向前延伸的铁轨

二、透视常见的种类

一般根据所描绘的物体距离的远近、观察的角度等因素,把透视分为平行透视、成角透视、三点透视。

1)平行透视

平行透视指正方体或长方体有一个体面与画面平行所产生的透视现象,通常在后方有一个消失点,所有的视线都集中到这个点上,所以也称为一点透视。立方体与画面平行的线没有发生变化,与画面垂直的线都消失于消失点(也叫心点),这种透视具有整齐、平展、稳定、庄严的感觉。如图 3-6~图 3-9 所示。

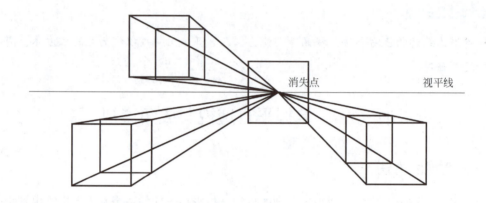

图 3-6　平行透视示意图 1

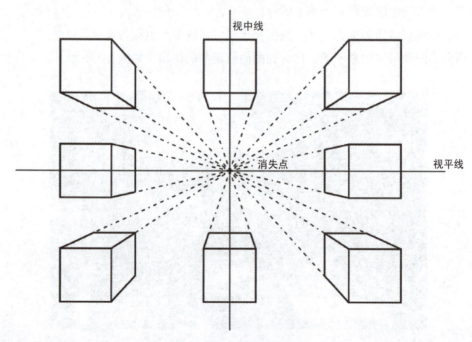

图 3-7　平行透视示意图 2

模块三 科学的规律：形体与透视　33

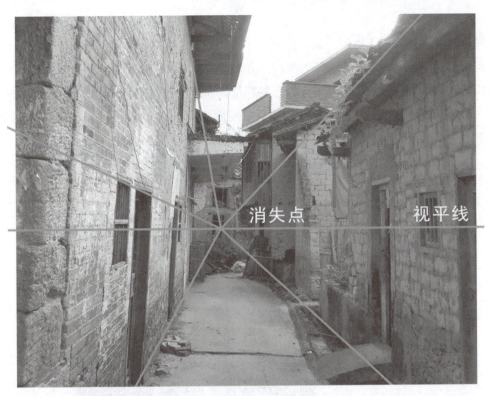

图 3-8　平行透视示意图 3

图 3-9　平行透视的应用　何杰华

2）成角透视

成角透视也称为两点透视，就是把立方体画到画面上，立方体的面相对于画面倾斜成一定的角度时，纵深的直线产生一定的角度，并与视平线相交产生两个消失点。其特点一是立方体的任何一个体面都失去了原有正方形的特征，而产生透视缩形变化；二是立方体不同方向的三组结构线中，与地面垂直的依然垂直，与画面呈一定角度的两组线分别向两端汇集，消失于两个消失点（也叫余点）。如图 3-10~图 3-13 所示。

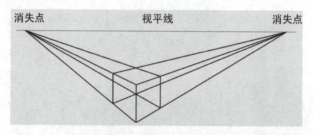

图 3-10　成角透视示意图 1

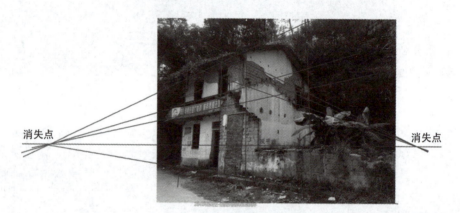

图 3-11　成角透视示意图 2

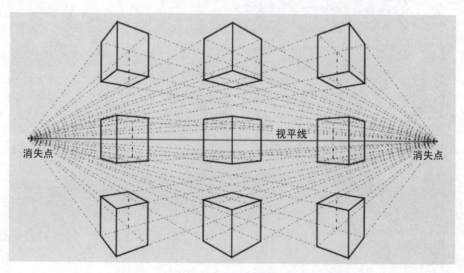

图 3-12　成角透视示意图 3

图 3-13　成角透视的应用　谢诗欣

3）三点透视

三点透视就是立方体相对于画面，其面及棱线都不平行时，面的边线可以延伸为三个消失点，用俯视或仰视等视角去看立方体时就会形成三点透视，如图 3-14 所示。透视图中凡是变动了的线称为变线，不变的线称为原线。许多风景速写、大型物体如高层建筑的仰视图以及环境设计都会用到三点透视。绘画过程中，要记住近大远小、近实远虚的规律，如图 3-15 所示。

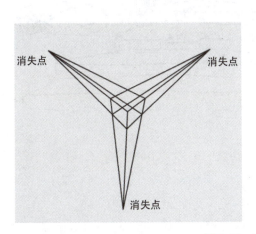
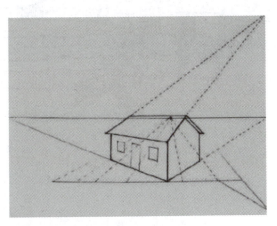

图 3-14　三点透视示意图

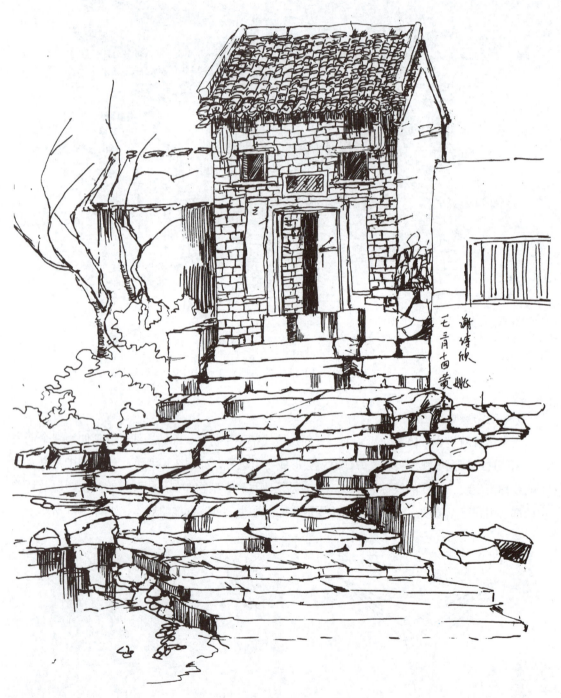

图 3-15　三点透视的应用　谢诗欣

学习评价

完全掌握形体透视及其应用关系,特别是平行透视与成角透视的应用。要求完成平行透视与成角透视原理图各1张。

任务三 掌握构图方法

风景写生时,我们首先要进行选景与构图。选景是指到大自然中观察景物,对感兴趣的场景进行绘制。构图是指物体在画面中所占的位置、大小比例等所形成的画面分割形式。当我们到野外花了很多时间却找不到自己觉得可以作画的景色时,并不是没有可画的景色,而是我们缺乏选景能力与绘制能力。要培养这种能力,一要多练习基本功,加强绘画能力;二要不断地进行临摹与写生,积累取景构图经验。

风景速写的构图一般有以下五种:水平式构图、垂直构图、三角形构图、S形构图和斜线式构图。

一、水平式构图

水平式构图通常有一种平稳、宁静、深远的意境,几条长短不同的平行线,逐渐消失在远处的地平线上,给人以开阔、平稳的感觉。常用于表现平静如镜的湖面、微波荡漾的水面、一望无际的平川、辽阔无垠的草原等,如图3-16所示。

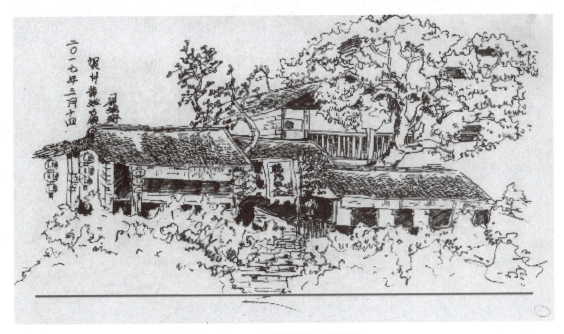

图 3-16 水平式构图 梁婉珊

二、垂直构图

从参天大树、高耸的柱子等笔直的形象中可以看出，垂直线给人以严肃、庄严、寂静的感觉，能增强威严感和崇高感。垂直构图的特点为严肃、宁静，但垂直于画面的物体，动感相对来说会变少，如图3-17所示。

三、三角形构图

三角形构图一般指正置的三角形，也称为金字塔形构图。这种构图形式有一种坚实的稳定感，常用来表现建筑物、树木、山峰等高大稳重的物体。长三角形使人联想到箭头的形状，有向上、飞驰、崇高的感觉，如图3-18所示。

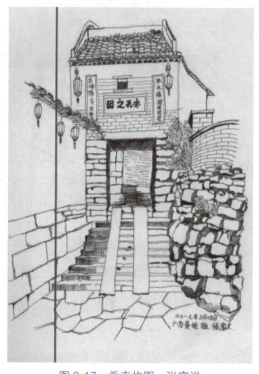

图 3-17　垂直构图　张富洪

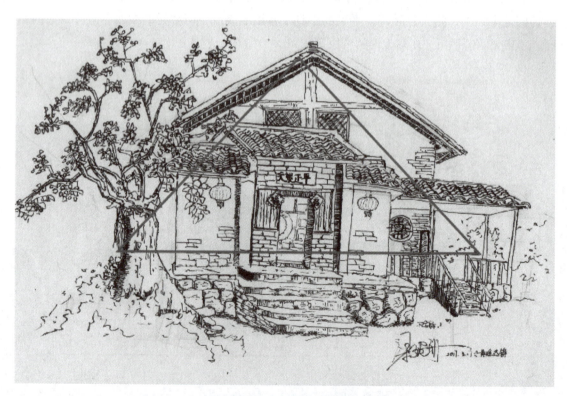

图 3-18　三角形构图　梁婉珊

四、S 形构图

S 形构图有一种流动、优美的韵律感,使人联想到蛇形运动,蜿蜒盘旋。通常使用这种类型的构图表现蜿蜒的小河、起伏的山脉、弯曲的道路,可以使景物产生纵深盘旋的情趣,并将观众的视线顺 S 形延伸,如图 3-19 所示。

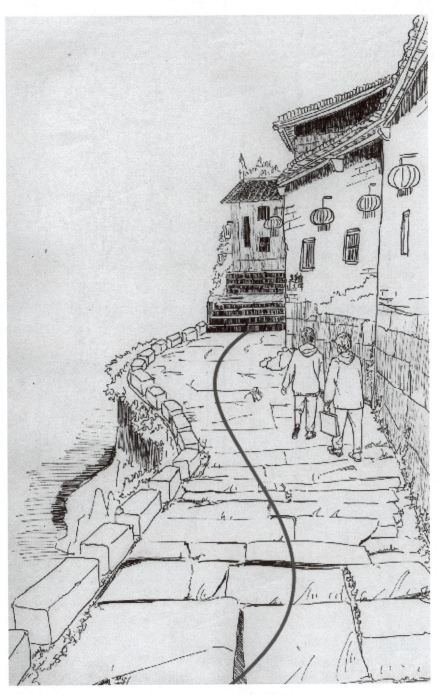

图 3-19　S 形构图　吴华宙

五、斜线式构图

斜线式构图有延伸、冲动的视觉效果,也称为对角线构图。斜线容易使人感到重心不稳,动感强烈,倾斜的角度越大,视觉上的动感也越强,其构图特点也给人一种不稳定的感觉,常表现山与水的交错、大面积斜坡上的建筑物等,如图 3-20 所示。

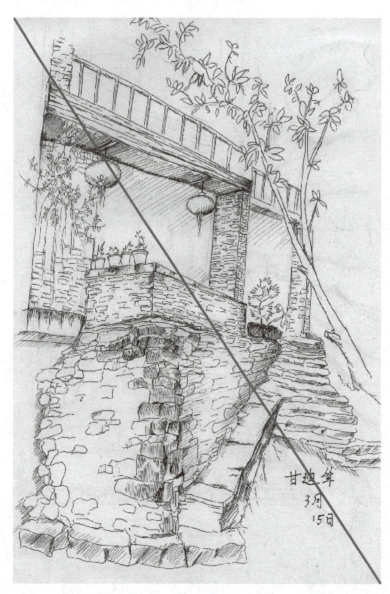

图 3-20 斜线式构图 甘迪耸

学习评价

掌握构图原理,在写生过程中能够恰当地运用构图完成速写。要求临摹两张速写,增强构图意识。

模块四

风景速写的造型因素与方法

本模块主要学习风景速写的造型因素与表现方法。风景速写的表现方法有多种，从形式上有具象、意象以及抽象；从表现方式上有线描、线面结合、明暗等；从速写所用材料上常见的有铅笔、炭笔、钢笔等。一幅好的速写不管用什么形式、表现方式或材料，它必然是对物象的高度提炼，具有生活性和情感性，且融入了个人的主观感受，具有区别于摄影作品并且不能被摄影作品所取代的特征。对于初学者来说，除了掌握一定的风景速写知识以外，还必须通过大量的实践探索（常见学习手段是临摹和写生），逐步找到观察和表现对象的方法，甚至是建立自己独特的表现语言。

学习目标

通过本模块的学习，体会速写中的疏密、黑白、主次、空间等造型因素，逐渐掌握风景速写的作画步骤，获取综合场景的表现方法，激发学生善于观察、热爱生活的良好品格。

学习要求

通过学习风景的构图，树木、建筑等造型基础，掌握风景速写的相关知识，为风景速写实践打下良好的基础。

学习过程

本模块分三部分：第一部分选取一些优秀的风景速写作品供学生欣赏、临摹与研究，以此开阔学生的眼界，建立风景速写的画面感；第二部分主要介绍局部分解写生方法，学习树木、山石、水面以及建筑的屋顶、砖石、门窗等表现方法；第三部分是风景速写各类场景的表现方法以及作画步骤，借此进行循序渐进、由易及难的学习。

任务一　风景速写作品欣赏

请用心品读以下速写作品，着重从表 4-1 所列的几个方面欣赏与思考。

表 4-1　风景速写欣赏内容分析表

画面因素	思　考
造型因素	构图特点、塑造与刻画、主次关系、疏密关系、黑白灰构成、空间关系
节奏因素	线条：粗细变化、强弱变化、快慢变化、方圆变化等
材料因素	铅笔、炭笔、钢笔、毛笔、综合材料等
情感因素	作者所寄予作品的情感，如明快、热烈、积极、平静、孤寂、荒凉等，是效果图表现、叙事性表述还是对事物生命状态的歌颂

图 4-1 所示速写：画面描绘了古镇密集的居民楼，作者利用了近处的帐篷与地面的简洁色块表现层次空间，重点放在对房子的刻画上，观察非常仔细，刻画严谨，用笔随意，稍加灰雅淡彩，格调朴实，主体突出。可贵的是，时间赋予当地居民的生活状态得以充分呈现。

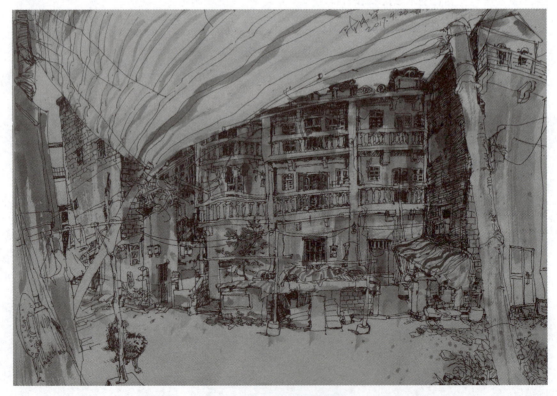

图 4-1　《赤坎古镇》　陈伟华

图 4-2 所示速写：水乡中的老树、古桥、碧水、小舟等都饱含着感情与岁月的痕迹，作者用平和的心态描绘了乡村安逸的生活。表现从画面近处的老树开始，逐步延伸到远处的古桥与房子，笔墨从繁到简，凸显了空间层次，桥上的行人和水中的涟漪增加了画面的趣味性。

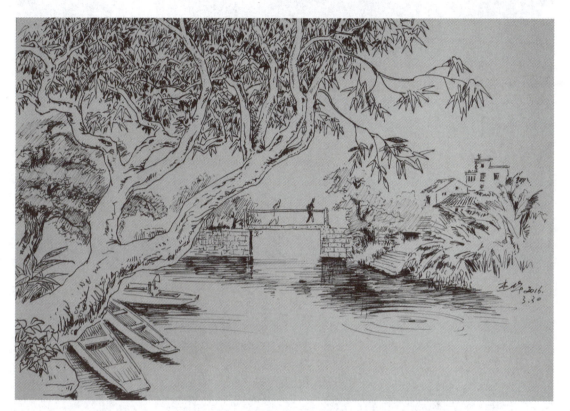

图 4-2 《逢简水乡》 何杰华

图 4-3 所示速写：看似随意的构图安排，画面处理疏密得当，处处充满着生活的细节，简洁的天空与地面让中景成为视觉中心。用笔上，植物的曲线与建筑的直线形成对比，稍加淡彩渲染，色块归整，黑白灰层次分明，整体性更加突出。作品中右侧有一间洁白的房子，门前种着观赏植物，停着一台小车，此时一位老人正忙着打扫落叶，公鸡自由觅食，反映出当地人过着休闲恬静的小城生活。

图 4-4 所示速写：画面用笔轻松，线条表现富于激情，近处的植物杂而不乱，刻画生动，疏密对比清晰明了，门前晾的衣服、屋檐下摆卖的蔬果地摊，让画面增添了一份浓厚的生活气息。

图 4-5 所示速写：画面结构严谨，房子、天空、地面的几何面积分割考究，在此基础上，作者着重刻画了后面的房子，裸露的墙砖、爬满墙的植物、陈旧的门窗、堆满杂物的阳台、飘挂的电线、粗糙损坏的地面，赋予黑白淡彩，除了表现巷子的历史痕迹，同时似乎也让我们感受到了巷子特有的、潮湿的味道。

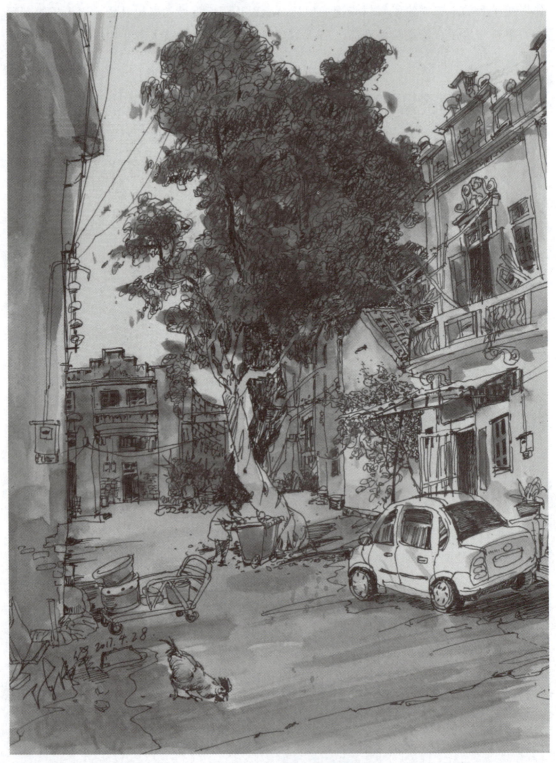

图 4-3 《小城小景》 陈伟华

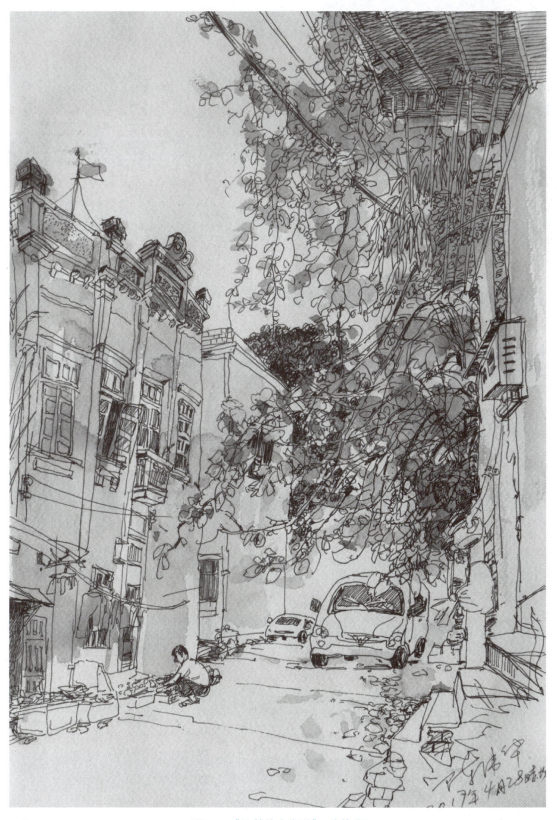

图 4-4 《门前的小街道》 陈伟华

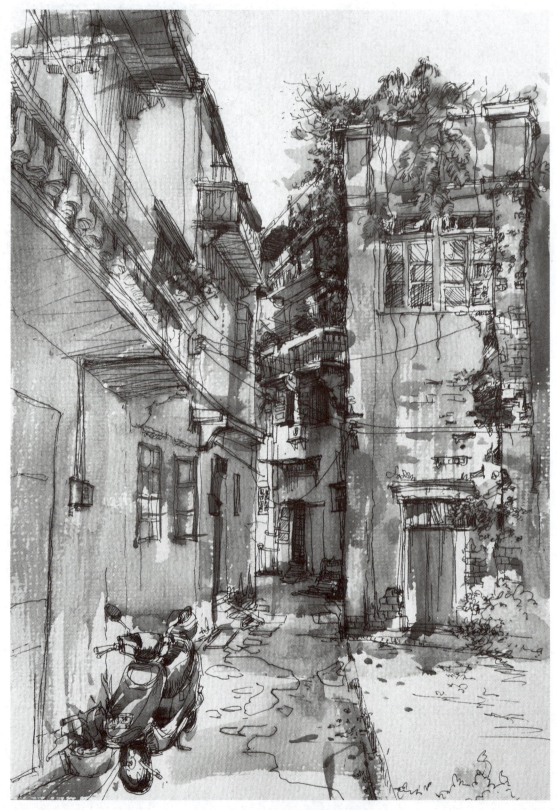

图 4-5 《有摩托车的巷子》 陈伟华

图 4-6 所示速写：画面中远处的山与海由于透视关系在地平线（横线）重合，近处的树干呈不同倾斜的直线（竖线），交错、穿插、有序，极具节奏美感。作者恰当地利用这种横线与竖线的对比、粗线与细线的对比、长线与短线的对比、黑线与白线的对比，构建了画面的内在形式美。叶子的刻画也很生动，叶子随风而动，让人感受到炎炎夏日突然迎面吹来的清风。

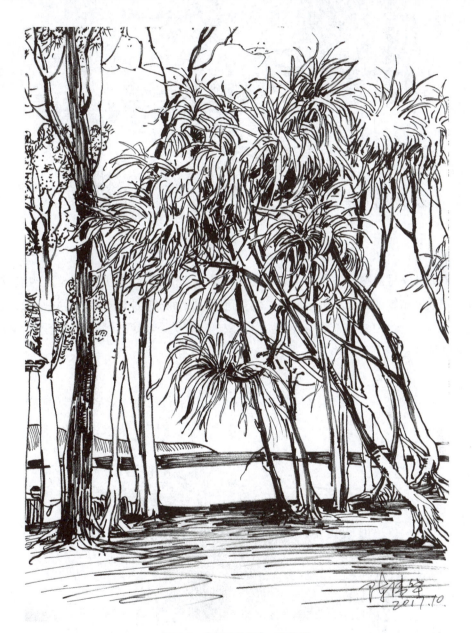

图 4-6 《夏天的风》 陈伟华

图 4-7 所示速写：画面近景石桥的硬朗与竹子的纤细优雅构成了气质上和质感上的对比，远处的房子、小桥笔墨清淡，作者对近、中、远景三层关系把握得非常清晰，疏密对比也非常自然，整个画面格调清雅，带有明显的南方水乡气息。

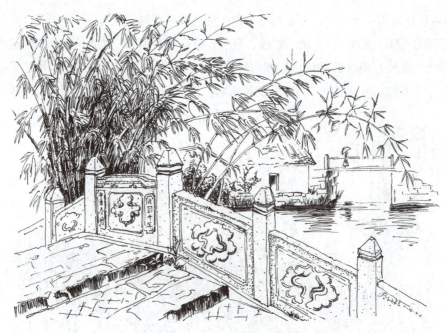

图 4-7 《有竹子的小景》 蔡毅铭

图 4-8 所示速写：画面中作者主观简化了房子过多的细节，让房子归整，构成浅色块，同时强化了前面植物的细节刻画，形成了较重色块，后面的几棵树形成灰色块。景物经过作者的精心规划，近、中、远景对应着黑、白、灰，对比关系明了，画面整体有序，显示出作者对画面整体的把控力。

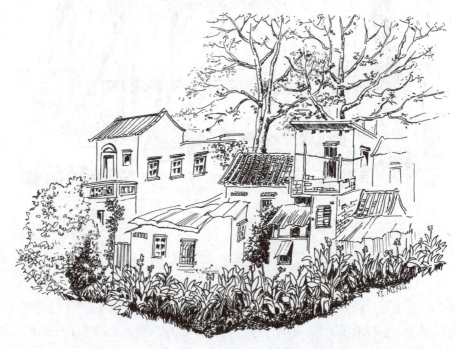

图 4-8 《小景》 蔡毅铭

图 4-9 所示速写：画面主次分明，造型精准，牌坊作为主体刻画精致入微，树干苍劲有力，叶子虽笔墨不多，但不失厚重茂盛。牌坊后方的房子和人群因为透视关系，使画面产生了强烈的纵深感。作品反映出了作者非常强的综合能力，体现在构图、造型、主次、空间、疏密、虚实、取舍、用笔等各方面。同时，古老的榕树与以"进士"为命名的牌坊极具年代感，让人感受到此地曾经的文化气氛。

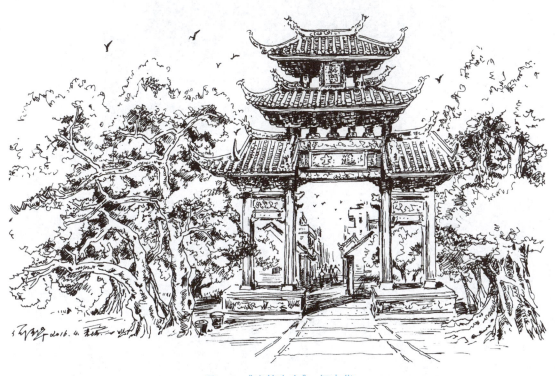

图 4-9 《逢简水乡》 何杰华

学习评价

欣赏风景速写作品，说出作品的构图、造型、空间层次、主次关系等处理方法以及作品背后所传递的情感表达。

任务二　分解写生——局部表现方法

一、植物的画法

1）球状树的画法

图 4-10 为实景照片。可利用亮暗二分面表现树叶球体形状，受光面留白，背光面偏暗。注意树叶暗部的密度应有变化，其形状也应随形而变，如图 4-11 所示。

图 4-10　树实景（照片）

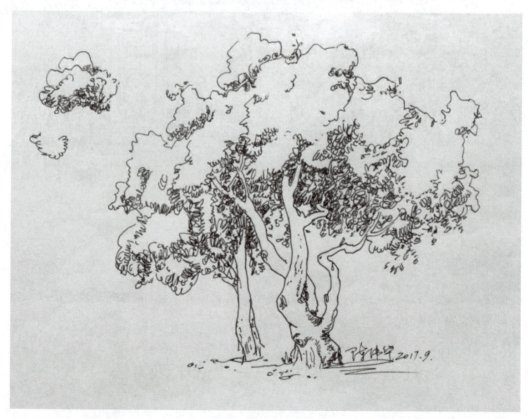

图 4-11　《树》　陈伟华

2）细枝小叶类植物的画法

图 4-12 为实景照片。此类叶子三到四片为一个小组，顺着枝杈而长，老叶茂密，嫩叶松散，用蓬松的笔触表现前端的嫩叶，如图 4-13 所示。

模块四 风景速写的造型因素与方法 51

图 4-12 盆景 1 实景（照片）

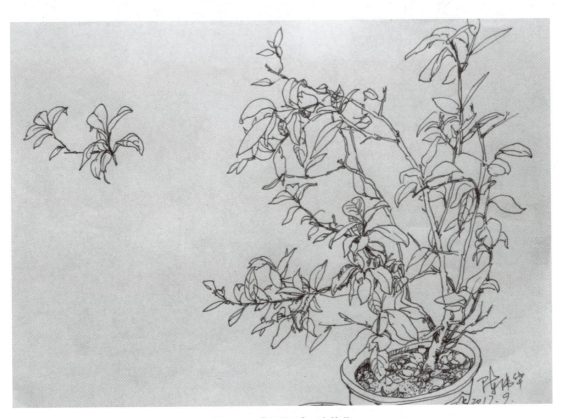

图 4-13 《盆景 1》 陈伟华

3）细长叶类植物的画法

图 4-14 为实景照片。应注意叶子前后、穿插关系，新叶细嫩有朝气，老叶弯腰垂头，如图 4-15 所示。

图 4-14　盆景 2 实景（照片）

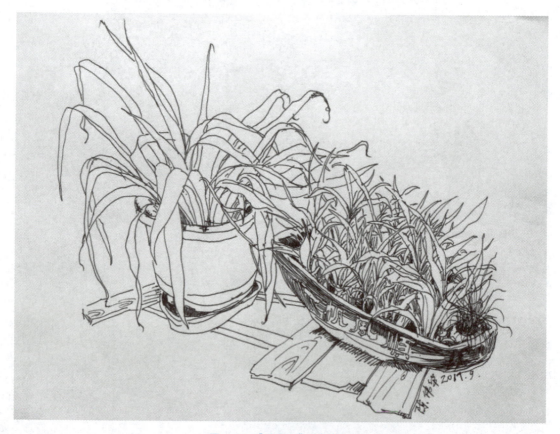

图 4-15　《盆景 2》　陈伟华

4）葵树细叶类植物的画法

图 4-16 为实景照片。葵树的叶子细长硬朗，以叶茎为主线向两边生长，因重力作用呈弧形下垂，如图 4-17 所示。

5）木瓜树宽叶类植物的画法

图 4-18 为实景照片。木瓜树的叶子宽大像葵扇，层层叠压，边缘呈"锯齿"状，如图 4-19 所示。

图 4-16 葵树实景（照片）

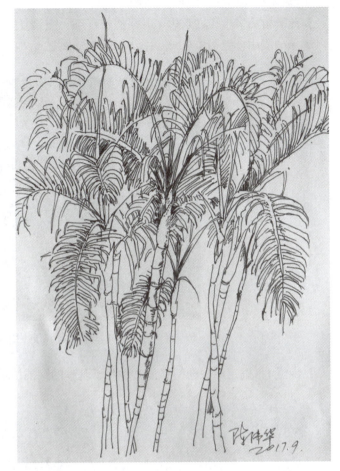

图 4-17 《葵树》 陈伟华

图 4-18 木瓜树实景（照片）

图 4-19 《木瓜树》 陈伟华

6）象草（局部）的画法步骤图

此类植物多生长在水边，叶子修长纤细，交错复杂。写生时应提炼出最有代表性或者最感兴趣的一两株作为主体进行深入刻画，如图4-20所示。

图4-20 象草实景（照片）

步骤1： 确定对象的基本位置和叶子基本的穿插情况，如图4-21所示。

图4-21 《象草》速写中间步骤

步骤 2：抓住生长特征，进一步细化叶子的疏密、穿插、层叠等关系，如图 4-22 所示。

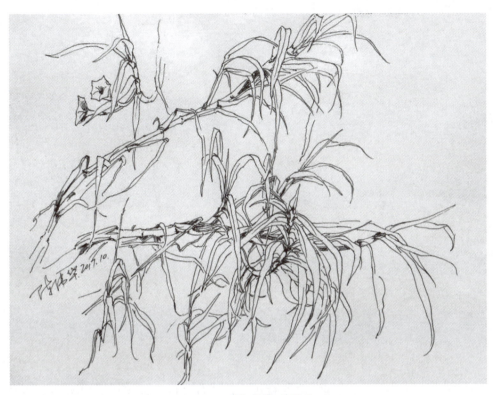

图 4-22 《象草》 陈伟华

7）芭蕉树（局部）的画法步骤图

我国南方阳光、雨水充足，芭蕉树很多，其叶子宽大，树干粗壮，造型很有特点。写生时应注意叶子向四周伸展，树干笔直并且层层包裹，很有美感，如图 4-23 所示。

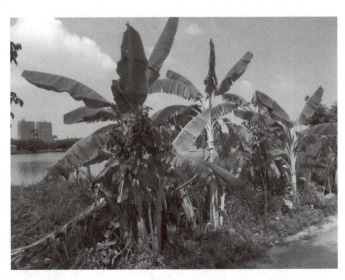

图 4-23 芭蕉树实景（照片）

步骤1：用简约的线条确定出芭蕉树各部分的位置、大小和形体特征，如图4-24所示。

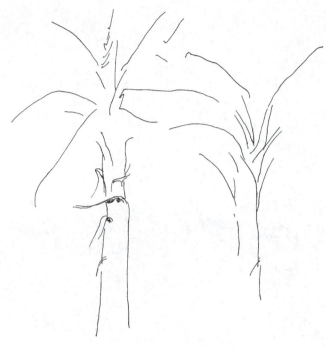

图4-24 《芭蕉树》速写步骤1

步骤2：从主体入手刻画细节，注意每一片芭蕉叶因朝向不同所以形态也不同，如图4-25所示。

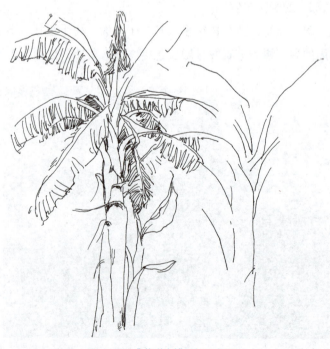

图4-25 《芭蕉树》速写步骤2

步骤 3：找准对象特征，进一步刻画细节，调整疏密关系，如图 4-26 所示。

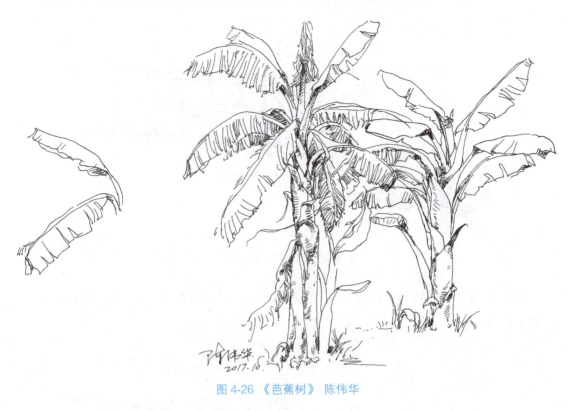

图 4-26 《芭蕉树》 陈伟华

二、建筑的画法

1）琉璃瓦类建筑（局部）的画法步骤图

我国的琉璃瓦建筑极具特色，结构严谨，装饰图案丰富。在绘画时务必用心观察，充分理解各部分结构才能体会其独特的民族智慧与历史感。实景照片如图 4-27 所示。

图 4-27 牌坊实景（照片）

步骤 1：简单确定出屋顶的位置和比例。建筑类速写力求造型更准确，如图 4-28 所示。

图 4-28 《牌坊》速写步骤

步骤 2：用心找出屋顶、屋檐、柱子的具体特征，注意细节的同时，线条描绘要轻松，如图 4-29 所示。

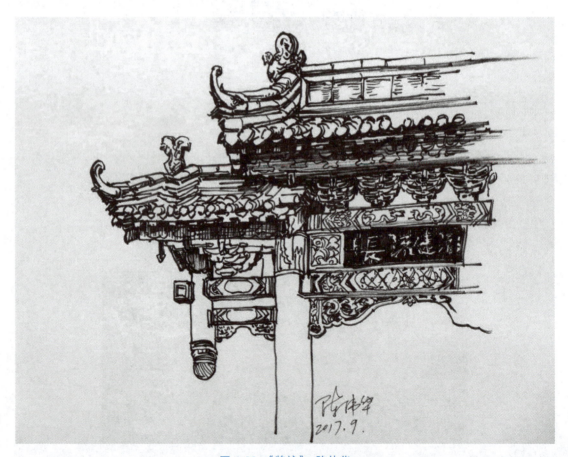

图 4-29 《牌坊》 陈伟华

2）亭塔类（局部）的画法步骤图

亭塔类的实景图如图 4-30 所示。

细心观察，了解亭子结构，避免概念化。

步骤 1：用简单线条找出亭子的基本比例特征，如图 4-31 所示。

步骤 2：进一步刻画屋顶细节，屋檐可以适当加重以产生厚度感，如图 4-32 所示。

步骤 3：概括亭下的物件与阶梯，避免与屋顶平均对待。节奏的呈现为上紧下松，如图 4-33 所示。

3）老民居（局部）的画法步骤图

图 4-34 所示为老式民居的实景图。

这是充满生活气息的老民居，以瓦作顶，以木为主结构，以石块为地基，房子紧凑相连。写生时应注意它们之间的空间关系，更重要的是要表现出生活的痕迹。

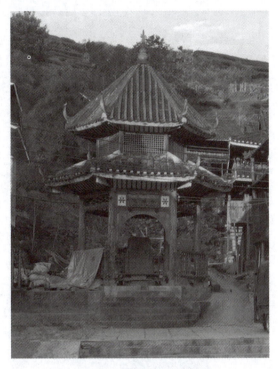

图 4-30 亭实景（照片）

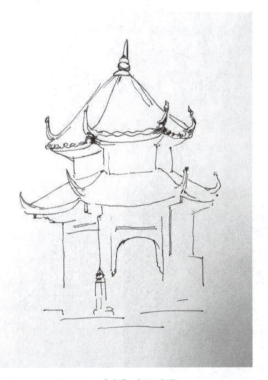

图 4-31 《亭》速写步骤 1

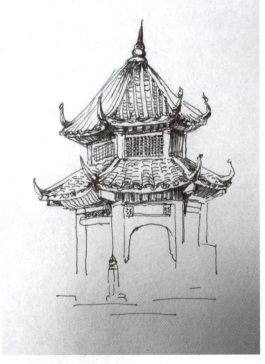

图 4-32 《亭》速写步骤 2

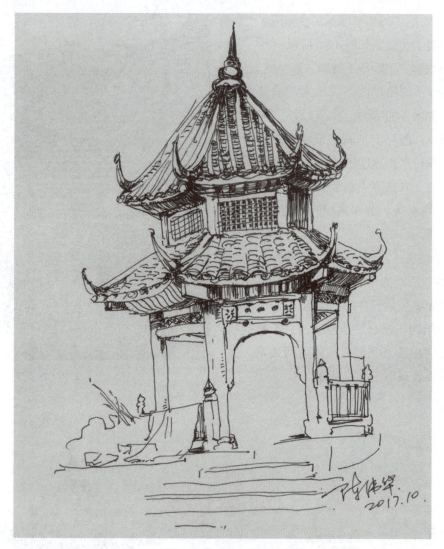

图 4-33 《亭》 陈伟华

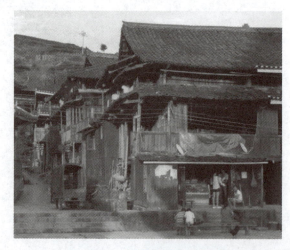

图 4-34 老民居实景（照片）

模块四 风景速写的造型因素与方法

步骤 1：以轻松长线条确定出房子的基本位置、大小和轮廓，如图 4-35 所示。

图 4-35 《老房》速写步骤 1

步骤 2：从屋顶开始添加瓦片，找出结构，注意疏密，忌平均，如图 4-36 所示。

图 4-36 《老房》速写步骤 2

步骤3：重点刻画前面房子的细节，后面房子概括留白，强化前后疏密对比，产生空间层次，如图4-37所示。

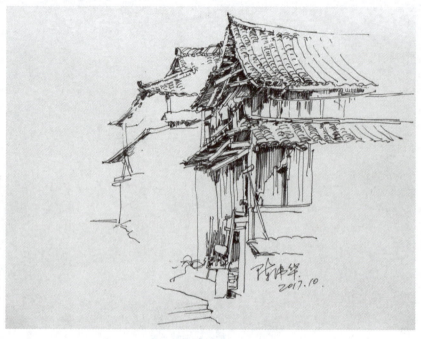

图4-37 《老房》 陈伟华

4）门窗（局部）的画法

窗口类型很多，但基本画法原理相近。图4-38是常见旧房子上的"目"字结构木框窗，注意玻璃的透明质感与墙砖的粗糙感应有所区别。

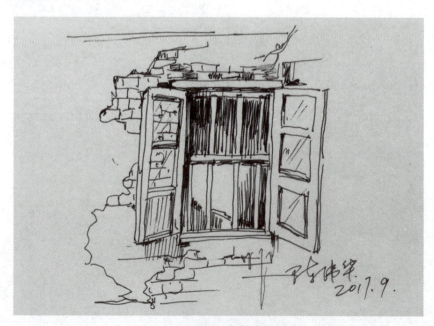

图4-38 《窗户》 陈伟华

其他类型的窗户因不同年份、地域、文化、历史而各不相同，种类极其繁多。平时要多注意观察，描绘时用心抓住特征即可。

5）石头与渔船

海滩边的石头棱角分明，质硬体方，大小不一，基本由亮、灰、暗三个朝向面构成立体。渔船注意透视与排列节奏，远处船只轻松概括即可，如图4-39所示。

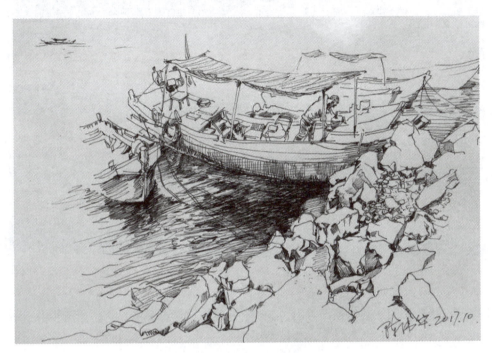

图4-39 《海边》 陈伟华

> 学习评价

（1）说一说如何观察不同树木、建筑的种类，并归纳出它们的特征。
（2）完全具备风景速写局部刻画的能力。要求临摹树木、建筑范画四张。

任务三　风景速写场景的训练

本任务主要学习各类场景的表现方法与作画步骤，要求对场景具备整体把控力、能主观拉开主次、能够表现大自然中的色块几何构成效果，营造一定的空间维度。

一、山石、水面园林场景的画法

图4-40是佛山市顺德区顺峰山公园极具代表性的园林小景，水的柔和平静、树木的松动、假山的硬朗构成了画面的三大视觉感受。在具体表现的时候要有所区别，同时又要协调统一。

图 4-40 公园实景（照片）

步骤1：用轻松的线条勾勒出假山、亭子、树木、倒影的基本形状，如图 4-41 所示。

图 4-41 《公园》速写步骤 1

步骤2：以假山为焦点，刻画出石头丰富的层叠结构，线条偏直方显硬朗，如图4-42所示。

图 4-42 《公园》速写步骤 2

步骤3：逐步画出树木的层次，用笔轻松写意，整体归属于第二个色块层次，如图4-43所示。

图 4-43 《公园》速写步骤 3

步骤4：深入刻画细节，最后完成，如图4-44所示。

图4-44 《公园》 陈伟华

二、水面、旧房子场景组合的画法

图4-45是水面和旧房子的组合场景。

图4-45 塘边实景（照片）

步骤1：简单确定出房屋的基本位置，避免陷入局部，主次关系在脑中形成，如图4-46所示。

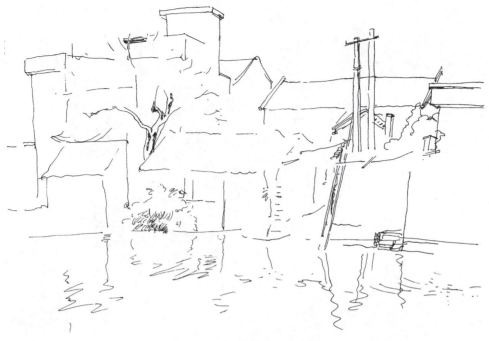

图4-46 《塘边》速写步骤1

步骤2：从主体开始刻画，尽力表现其废旧的细节特征，同时注意疏密对比，如图4-47所示。

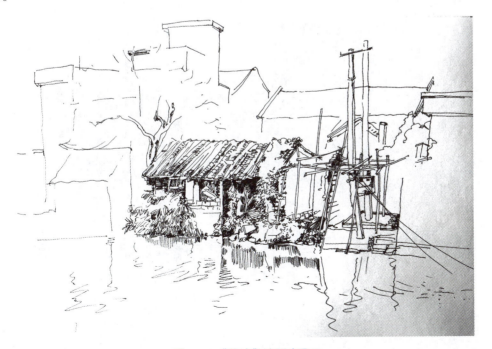

图4-47 《塘边》速写步骤2

步骤3：添加细节的同时，注意各房子之间的层次关系，包括主次层次关系、黑白层次关系和前后层次关系，如图4-48所示。

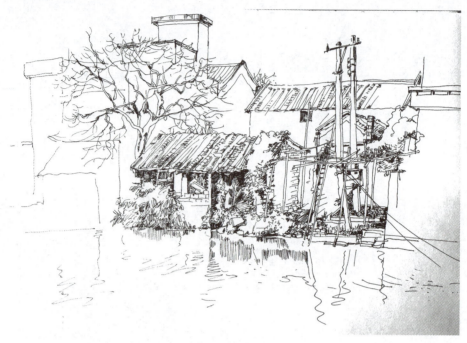

图4-48 《塘边》速写步骤3

步骤4：水中倒影用笔要轻松灵动，电线杆起着打破屋顶直线的作用，最后整体调整完成，如图4-49所示。

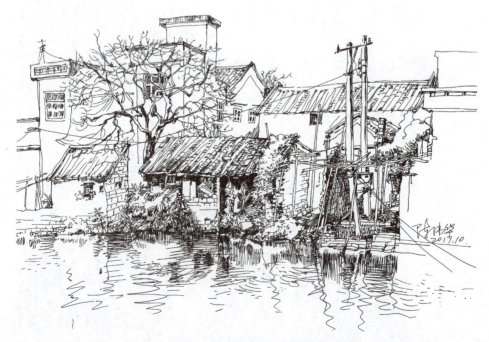

图4-49 《塘边》 陈伟华

三、古建筑场景的画法

1)古建筑场景 1 的画法

桂林兴坪古镇距今已有一千多年的历史,历史遗址与当代商业结合别具风味。作画时要用心把古镇的历史感表现出来,如图 4-50 所示。

步骤 1:找出大比例关系,注意透视准确,如图 4-51 所示。

步骤 2:从局部开始,用心表现屋顶造型特征,如图 4-52 所示。

步骤 3:以中间的房子作为重点,墙砖细节要做具体刻画,把古朴的感觉表现出来,如图 4-53 所示。

步骤 4:远处的房子概括留白,只勾勒准确的外轮廓线即可,画面避免平均对待,如图 4-54 所示。

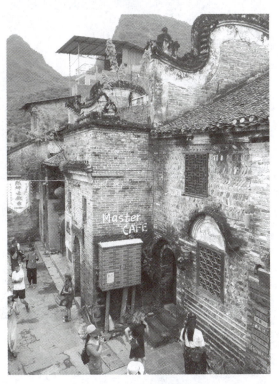

图 4-50 老街实景(照片)

图 4-51 《老街》速写步骤 1

图 4-52 《老街》速写步骤 2

图 4-53 《老街》速写步骤 3

模块四　风景速写的造型因素与方法　71

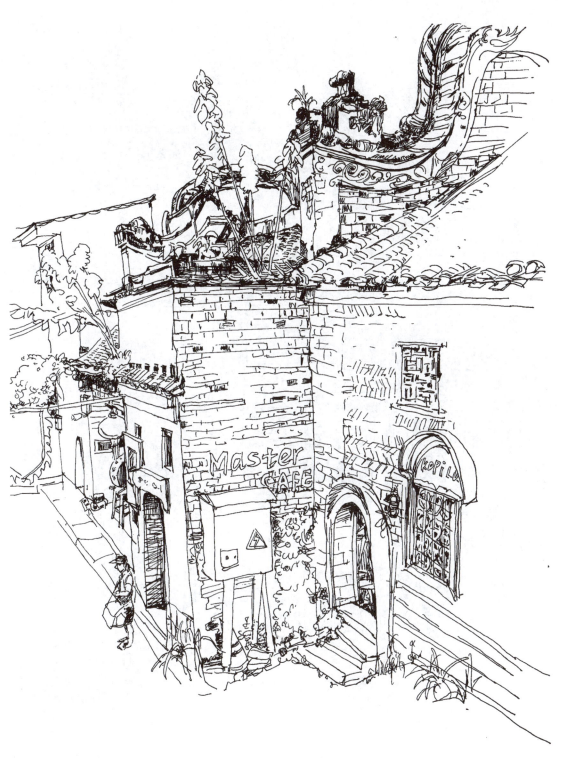

图 4-54 《老街》速写步骤 4

步骤 5：整体调整画面的节奏，最后完成，如图 4-55 所示。

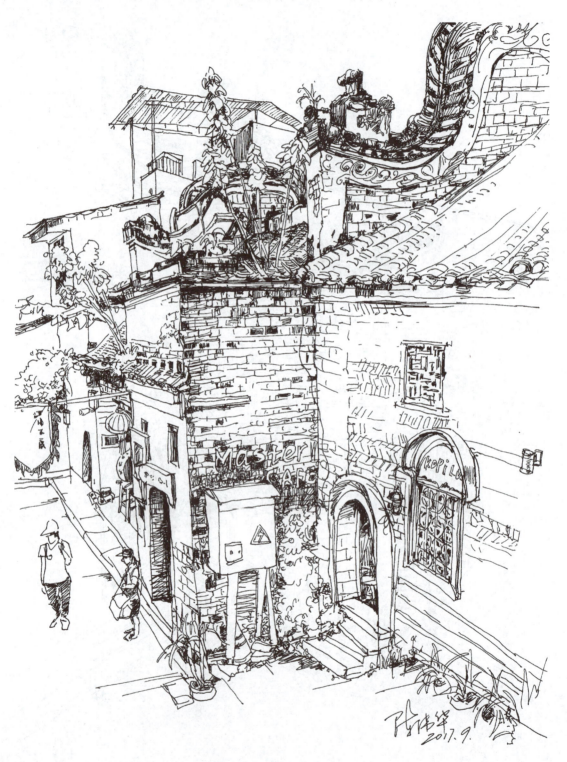

图 4-55 《老街》 陈伟华

2）古建筑场景 2 的画法

灵溪客家大围是一座具有浓郁客家风情的古朴建筑，位于韶关市仁化县万叠红岩边的偏僻小镇内。如今，这两百多年前曾人兴财旺、儒生辈出的大围里，只看见姗姗学步的孩子和年近古稀的老人。许多房屋的墙壁和门窗已斑驳破旧，石阶上的锁也许久不曾开启，积满了尘土。对于古建筑的绘制，讲究结构与透视以及表现，如果有适当的光照，画面的立体感会比较好。在用笔方面，应采取断续的线条，可以更好地表现出墙体的质感，实景照片如图 4-56 所示。

步骤 1：用铅笔起稿，注意构图与透视的变化，如图 4-57 所示。

步骤 2：用针笔等进行描绘，注意线条的流畅性，如图 4-58 所示。

图 4-56　韶关灵溪客家大围实景（照片）

图 4-57　《韶关灵溪大围》速写步骤 1

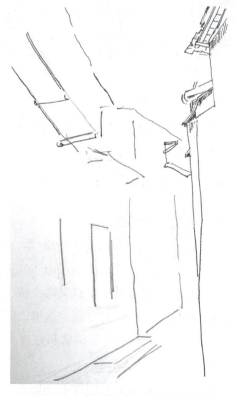

图 4-58　《韶关灵溪大围》速写步骤 2

步骤 3：刻画建筑的细节部分，下笔要准确，如图 4-59 所示。

步骤 4：继续深入表现画面，刻画不要忽视了整体，如图 4-60 所示。

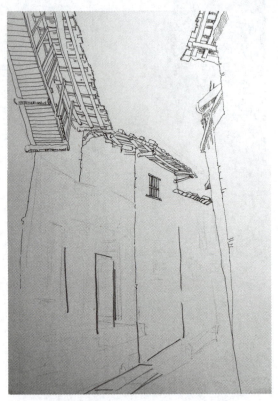
图 4-59 《韶关灵溪大围》速写步骤 3

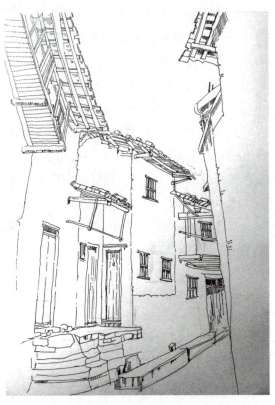
图 4-60 《韶关灵溪大围》速写步骤 4

步骤 5：将主体建筑刻画丰富、深入一些，可以进行明暗块面的区分，这样可以更好地突出主体，增强画面的层次感，如图 4-61 所示。

四、山景的画法

1）山景 1：古桥的画法

对于以山、石桥以及河为主的景物，画的时候一定要注意空间的表达和前后景的拉开。山体表面长满树和草，部分露出了山体的表面，要抓住这个特征。前景的草选择性画；中景的石桥是主体，要抓住特征细致刻画；桥上的人物可增添画面的趣味性。还有围绕山的雾气和天空的云彩可以结合一起处理，这里以雾气为主。图 4-62 为实景照片。

步骤 1：铅笔起稿，便于调整和修改。简单概括地勾勒出桥和山体的轮廓。注意构图的把握与取舍，如图 4-63 所示。

步骤 2：定好初稿后，用针笔开始进行塑造。结合物体的结构特征，勾出石桥、山体、草、树等，如图 4-64 所示。

模块四　风景速写的造型因素与方法　75

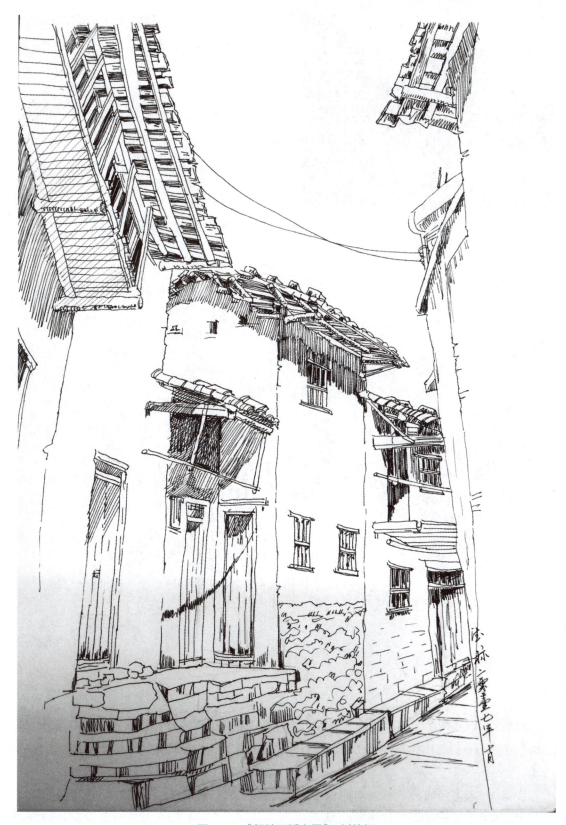

图 4-61 《韶关灵溪大围》 刘德标

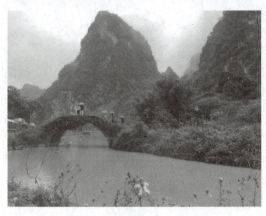

图 4-62　山景 1 实景（照片）

图 4-63　《古桥》速写步骤 1

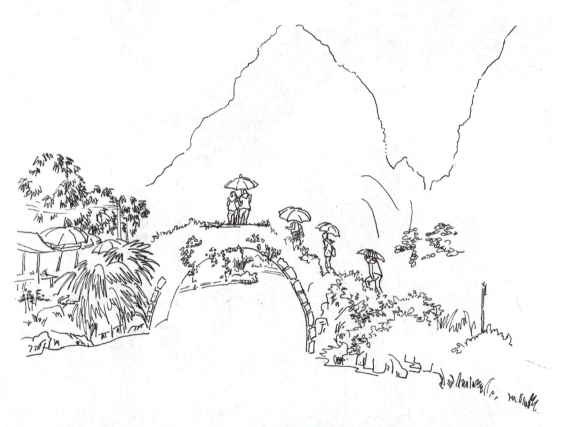

图 4-64　《古桥》速写步骤 2

　　步骤 3：深入刻画。根据石桥、山体、各种树和雾的造型特征，运用不同的线条进行细节绘制。注意石桥与山体、桥与河面之间的前后空间关系，以及线条的疏密关系，如图 4-65 所示。

　　步骤 4：画上前面的花草，增加画面的空间感。最后，调整细节，使画面层次更丰富，做到主次有序，空间感强，如图 4-66 所示。

模块四　风景速写的造型因素与方法

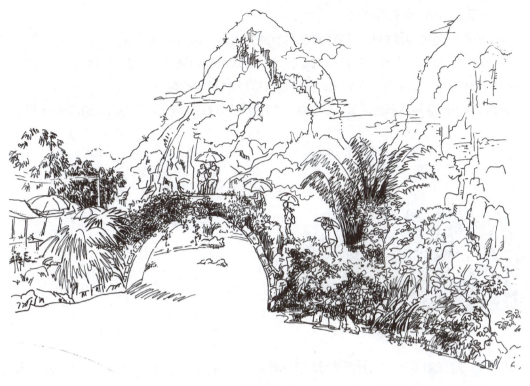

图 4-65　《古桥》速写步骤 3

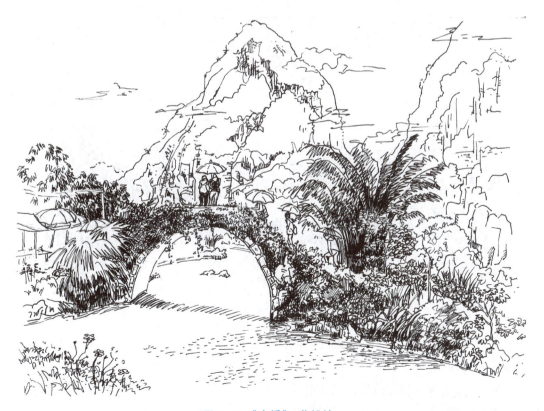

图 4-66　《古桥》　蔡毅铭

2）山景 2：山间小道的画法

画以山和草为主的景物时，同样要注意空间的表达和前后景的拉开。山体表面长满树和草，部分露出了山体的表面，要抓住这个特征。前景的草和树要区分造型和虚实。围绕山的雾气和天空的云彩可以结合一起处理，图 4-67 中的人物可以省略。

步骤 1：明确静物各部分的远近、虚实，用铅笔轻轻画出其位置和外形，如图 4-68 所示。

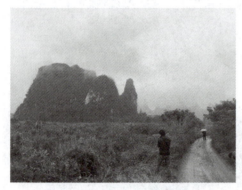

图 4-67　山景 2 实景（照片）

图 4-68　《山间小道》速写步骤 1

步骤 2：定好初稿后，用针笔逐步进行描画，从景物的近景开始入手，注意小路近大远小的透视规律，如图 4-69 所示。

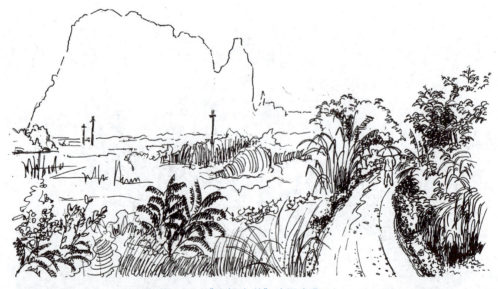

图 4-69　《山间小道》速写步骤 2

步骤 3：前景画完之后，画远处的山体，抓住山的局部变化和雾气，一起画出天空的云彩，如图 4-70 所示。

步骤 4：继续深入刻画前景，拉开前后空间，注意线条疏密的层次，整体调整，完成画面，如图 4-71 所示。

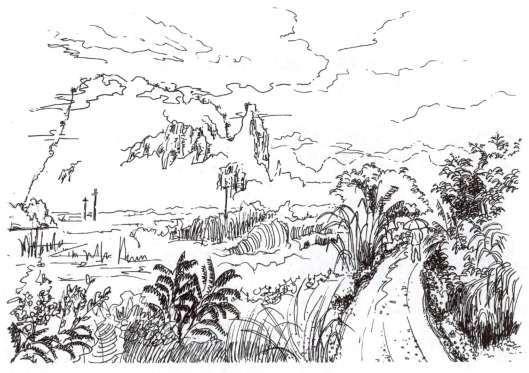

图 4-70 《山间小道》速写步骤 3

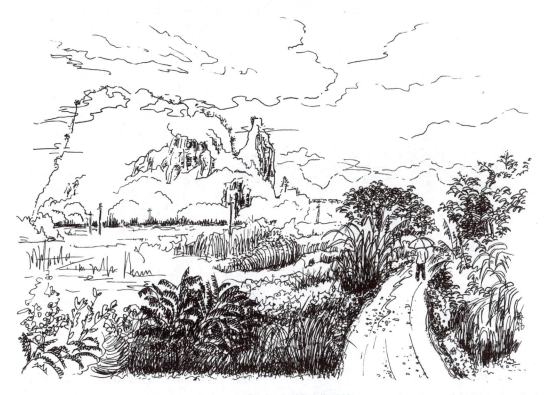

图 4-71 《山间小道》 蔡毅铭

五、北国风光的画法

图 4-72 为北国风光实景照片。

步骤 1：对景物进行整体观察，确定景物的大形态，以及近、中、远景的分布位置，画出大轮廓，如图 4-73 和图 4-74 所示。

图 4-72　北国风光实景（照片）

图 4-73　《北国风光》速写步骤 1（1）

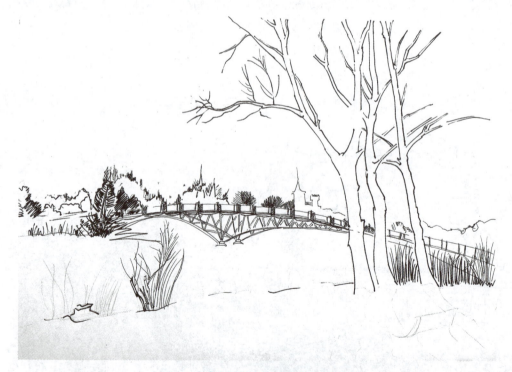

图 4-74　《北国风光》速写步骤 1（2）

步骤 2：刻画景物的具体形态，线条要明确轻松，先画出表达空间比较重要的远处树和铁桥，这样空间就开始明显了，如图 4-75 所示。

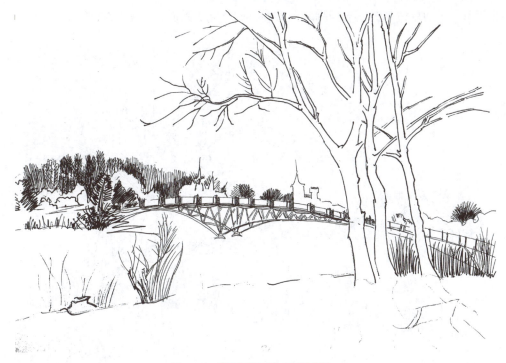

图 4-75 《北国风光》速写步骤 2

步骤 3：画出前景的枯草和椅子及树的投影，增强前后空间感，如图 4-76 所示。

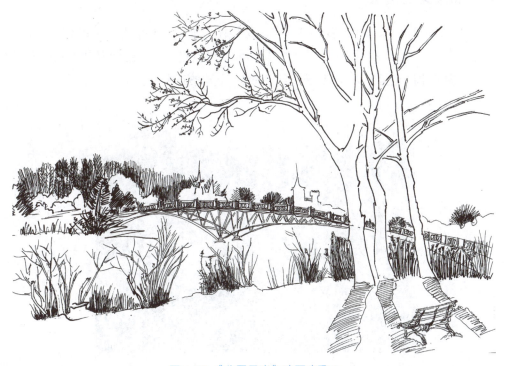

图 4-76 《北国风光》速写步骤 3

步骤 4：添加树枝和雪地上的脚印和雪迹，调整完成画面，如图 4-77 所示。

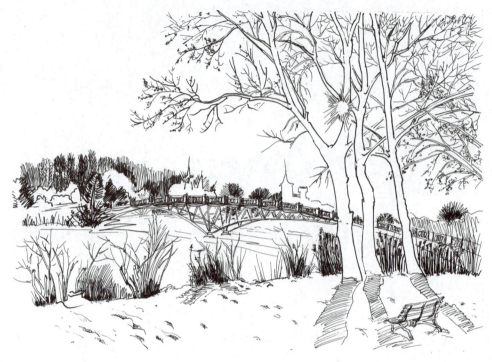

图 4-77 《北国风光》 蔡毅铭

六、油菜花的画法

图 4-78 为实景照片。画油菜花的时候，要整体处理，刻画出有立体结构的油菜花群，注意区分油菜花的枝和花。图 4-78 中有两只小船，可省略一只，这样有利于主次空间的表达。由于前面的小船造型不太理想，所以需要改一下船的造型。

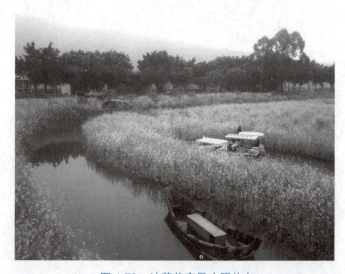

图 4-78 油菜花实景（照片）

步骤1：在构图的时候要有近、中、远景的划分，要设定画面的中心，用简单的线条画出油菜花和远处树的外形，如图4-79所示。

步骤2：简单勾画出远处的树、木桥以及油菜花，如图4-80所示。

图4-79 《油菜花地》速写步骤1　　　　图4-80 《油菜花地》速写步骤2

步骤3：重点刻画中间的油菜花，注意画出它的立体感，如图4-81所示。

步骤4：继续画出船和水面，调整完成画面，如图4-82所示。

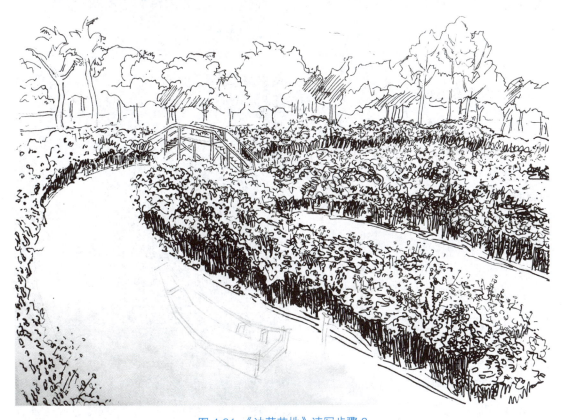

图4-81 《油菜花地》速写步骤3

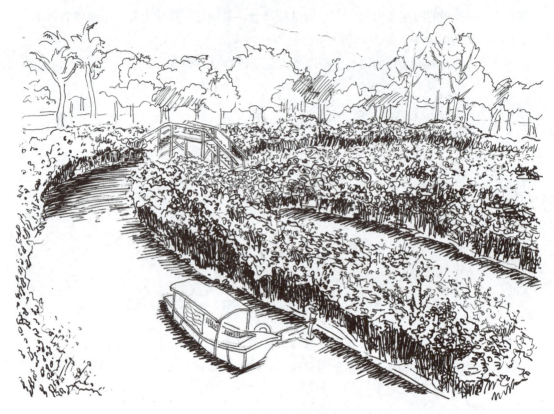

图 4-82 《油菜花地》 蔡毅铭

七、杂树的画法

图 4-83 为实景照片。树的枝干细且密,枝干间的穿插关系相对复杂,不能刻意追求细节表现,应以形态刻画为主。刻画时以树干为中心向四周伸展,注意穿插空间的关系。

步骤 1: 用铅笔简单概括树干的动态及房子和车子的造型,如图 4-84 所示。

步骤 2: 用针笔描出画面,如图 4-85 所示。

步骤 3: 重点刻画出前景景物结构,如图 4-86 所示。

步骤 4: 整体调整,完成画面,如图 4-87 所示。

图 4-83 杂树实景(照片)

模块四　风景速写的造型因素与方法

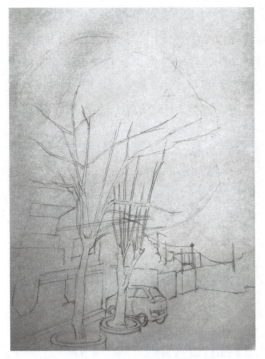

图 4-84 《杂树》速写步骤 1

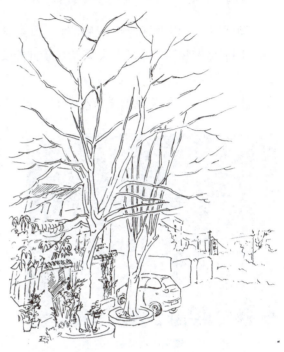

图 4-85 《杂树》速写步骤 2

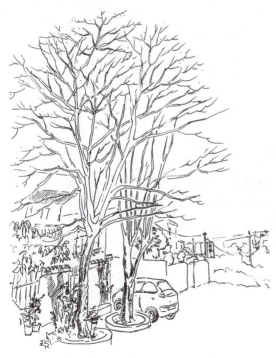

图 4-86 《杂树》速写步骤 3

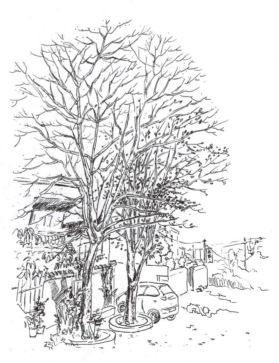

图 4-87 《杂树》 蔡毅铭

八、酒吧门口场景组合画法

酒吧门口一般极具个性和观赏性，图4-88是青岛市某个酒吧门口的场景，门口由废旧物品DIY重构装饰。表现此类繁杂场景同样要分清主次，注重疏密，让物体整体有序构成画面，做到杂而不乱、繁而不碎。

步骤1：用轻松淡雅的线条勾勒出物体的基本位置、比例大小等信息，如图4-89所示。

图4-88 酒吧门口实景（照片）

图4-89 《酒吧门口》速写步骤1

步骤2：从中心开始刻画，注意细节的表现，如图4-90所示。

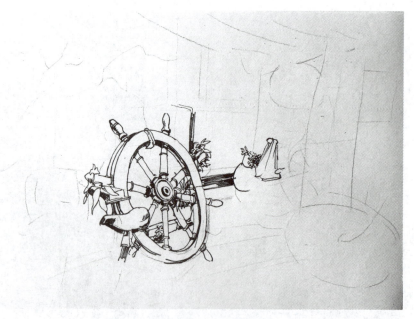

图4-90 《酒吧门口》速写步骤2

步骤3：保持思路清晰，层层推进，黑白相互衬托，如图4-91所示。
步骤4：严谨把握各物体造型，细节服从整体色块，如图4-92所示。

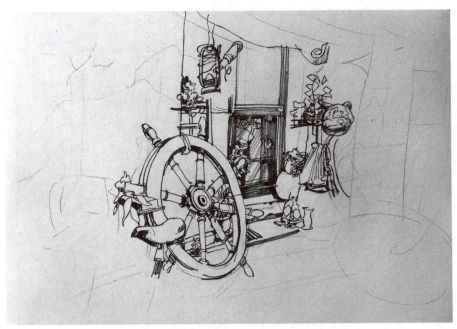

图 4-91 《酒吧门口》速写步骤 3

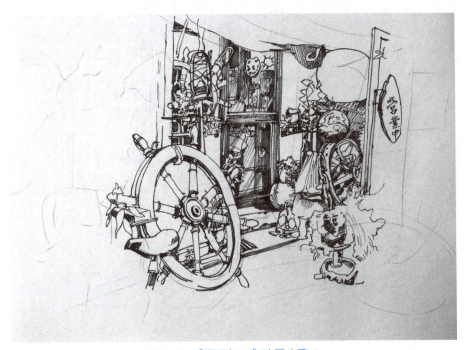

图 4-92 《酒吧门口》速写步骤 4

步骤 5：随着不断深入，注意物体间的前后层叠关系，注意物体质感上的差异，如图 4-93 所示。

步骤 6：画出两边的物体，注意强度上有意识减弱，形成主次节奏，并整体调整，完成作品，如图 4-94 所示。

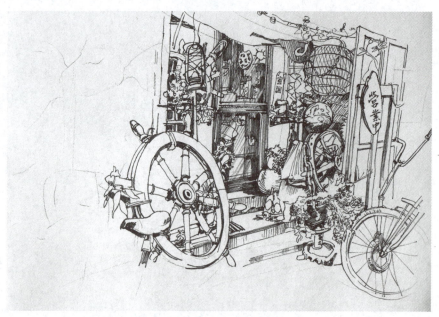

图 4-93 《酒吧门口》速写步骤 5

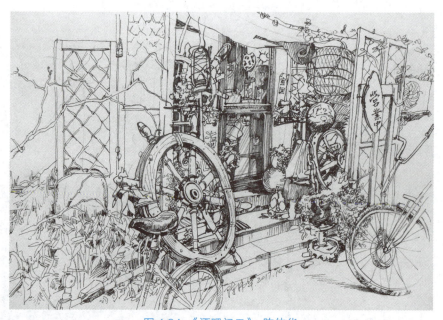

图 4-94 《酒吧门口》 陈伟华

学习评价

（1）在风景速写临摹中，掌握取景构图能力，逐步掌握风景中建筑造型和景物层次关系的能力。要求完成风景临摹 4 张。

（2）在写生的过程中，能够恰当地运用构图原理完成速写。要求对实景写生或对照片写生，完成风景速写 6 张。

模块五

人物速写的造型因素与方法

本模块主要学习人物造型的因素和表现。虽然人物表现的方法多种多样，各专业的要求也有所不同，但人物比例、结构与动态规律是有很多共同点的。通过学习，我们要了解人物的比例和结构。为更好地观察分析形体并把握形体与动态，还要进一步学习人物动态特征和规律。本模块引导初学者由浅入深地学习人物速写表现，并在此基础上提升技法，还将速写简单对接了影视动漫角色表现、服装设计表现等专业课程。

学习目标

了解人体的内在结构和外在形体比例特征；掌握人物动态的重心和动态线的规律；培养发现、捕捉和表现人物特征、表情以及动态的能力。由静态速写到动态速写的练习，逐步掌握人物速写表现技法。

学习要求

通过学习人物的比例、结构、动态等造型基础，掌握人物塑造的相关知识，为人物速写实践打下良好的基础。

学习过程

本模块分为四个部分：第一部分为人物速写作品欣赏，选取人物速写优秀作品，便于欣赏与临摹，以此开阔学生的视野，建立速写审美观念；第二部分为人物的造型基础，主要介绍人物造型基础和动态规律，学会对人物的观察、分析和表现；第三部分为人物动态表现的步骤，通过过程的分解，让初学者能够由浅入深，逐步掌握人物速写表现技巧；第四部分为与相关专业表现的衔接，可对应动漫专业、服装专业等的表现特点，在此基础上延展，融会贯通。

任务一　人物速写作品欣赏

请欣赏人物速写作品，并按照表 5-1 进行思考，在学习中有所收获。

表 5-1　人物速写欣赏内容分析表

画面因素	思　考
造型因素	形体比例；动态规律；塑造与刻画；主次呼应关系；疏密节奏；空间关系等
节奏因素	线条：粗细、强弱、快慢、方圆的变化等； 块面：层次、对比、空间的掌控等
材料因素	铅笔、炭笔、钢笔等
情感因素	作者所寄予人物和作品的情感，如坚强、柔弱、厚重、轻盈、稳重等，是人物性格的刻画、情节表现还是对主体的赞美等

图 5-1 所示速写，作者较好地捕捉到了人物的特征与动态，用生动的笔触表现人物的结构，线面结合的表现方式增加了形体的厚重感和动态的生动性。注意人物重心微妙的变化和线条的节奏变化，增强了画面的感染力。

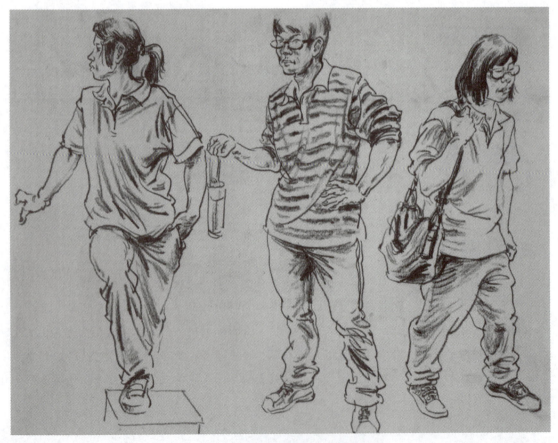

图 5-1　《青年动态写生》　何杰华

图 5-2 所示速写，扭曲旋转是增加人物动态生动性的重要方法。作者通过笔触的宽窄变化，增加了人物身体的旋转感和形体的体积感，让动态更加强烈。

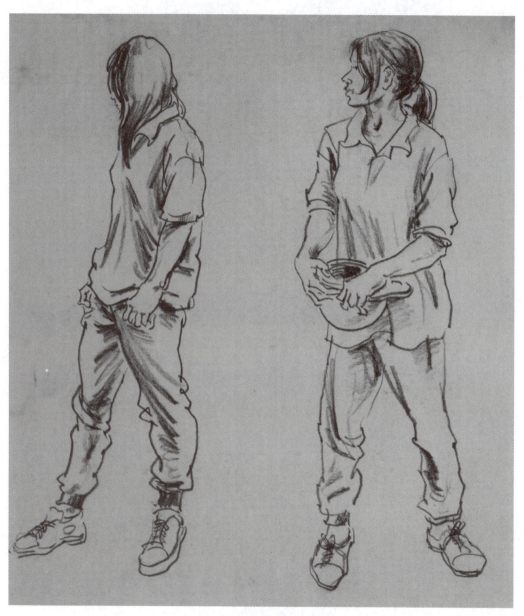

图 5-2 《回望站姿动态》 何杰华

图 5-3 所示速写，斜靠在墙边的人物动态，虽然没有画出墙壁，但动态的重心有所暗示，表现人物的背面更多是通过衣服和人体的结构来丰富效果，牛仔裤的特征与细节表现比较充分。

图 5-4 是宿舍生活的动态速写，线条流畅，表现轻松，角度选择生动，把女孩的特征表现得非常到位。

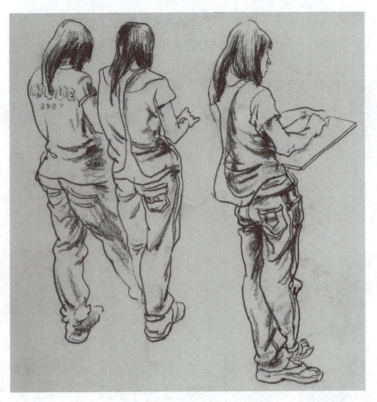

图 5-3 《依靠者的背影》 何杰华

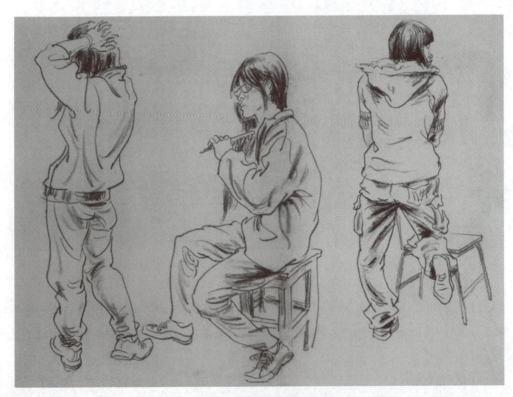

图 5-4 《宿舍生活》 何杰华

图 5-5 所示速写通过明暗的塑造，突出人物的特征，结构分明，体积强烈，画面富有冲击力。

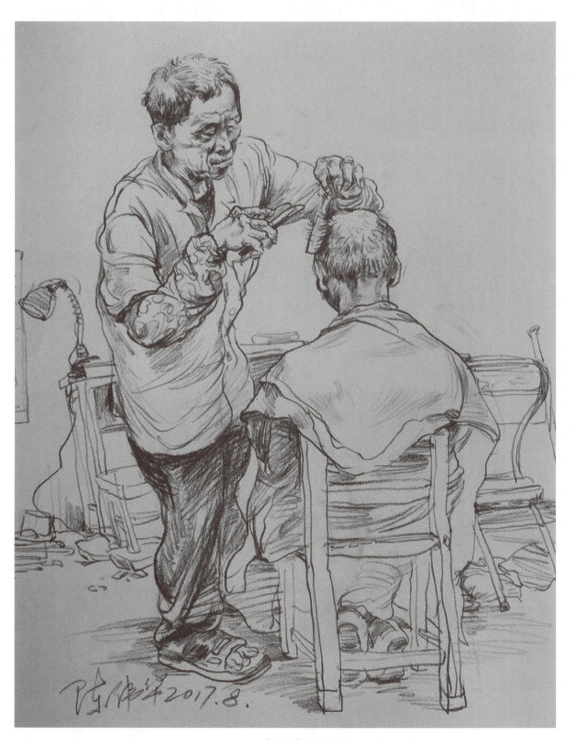

图 5-5 《理发》 陈伟华

图 5-6 所示速写整体感强，人物动态从头到脚一气呵成，和谐感强，在面对模特时，以上下左右游动的目光，配合流畅的、笔笔相连的线条，表现出生命的"力"和"韵律"。

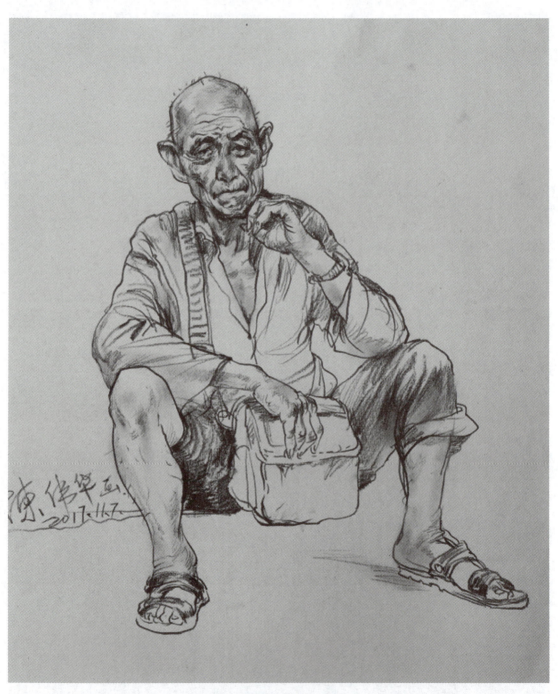

图 5-6 《抽烟的老汉》 陈伟华

模块五 人物速写的造型因素与方法 95

人物组合需要讲究空间感，图5-7所示速写利用线条轻重、粗细的节奏，把前后人物区别对待，让画面空间更加明确，细节刻画更加生动。

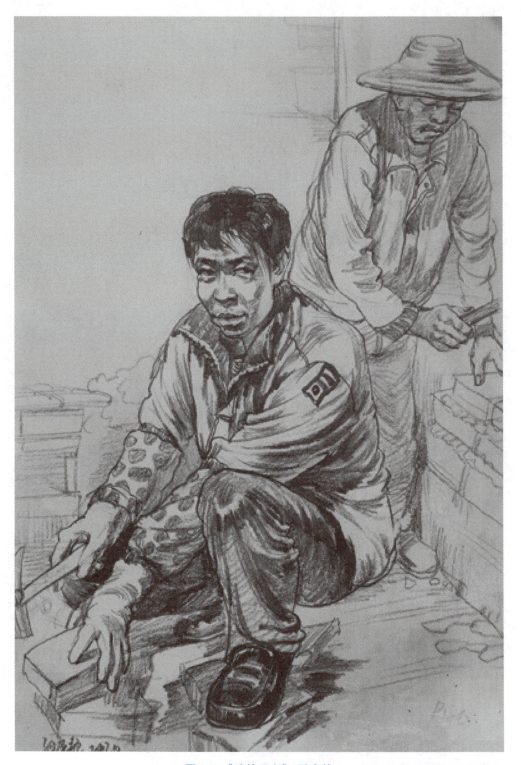

图5-7 《建筑工人》 孙良艳

图 5-8 所示速写选择侧面角度，构图饱满，人物的头部与手的关系表现紧凑，神态刻画生动，线条流畅，头发与裙子的深色把女孩的细腻肤质和白色衣服衬托得更明确，画面节奏感更强。

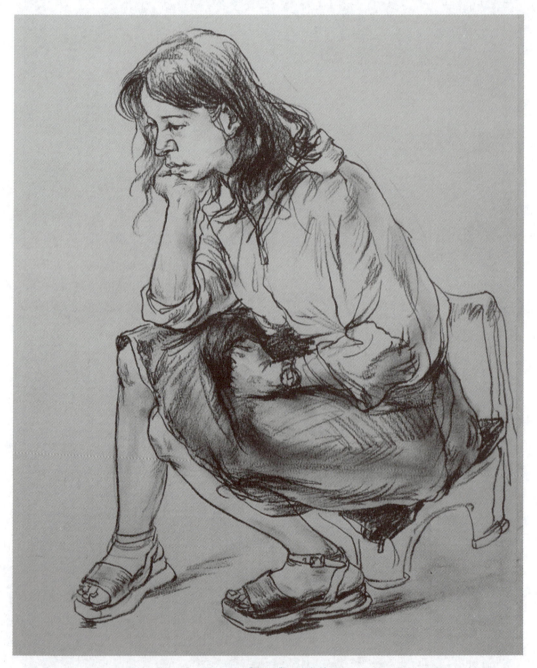

图 5-8 《沉思》 孙良艳

学习 评价

掌握鉴别优秀人物速写的标准与构成元素，提高欣赏能力。

任务二 人物造型基础知识

一、人体比例

在人物造型表现中，我们通常把"头长"作为基本单位，用来比较人物各部分与整体之间、部分与部分之间的空间比例关系。

成年人全身高度为七个半头长：即从头顶到下巴为一个头长，从乳头连线到肚脐为一个头长，从肚脐到会阴（表现为坐平面）为一个头长，从会阴到膝盖中部为一个半头长，从膝盖中部到脚跟（足底）为2个头长。或者，从肚脐到两个股骨大转子连线为半个头长，从大转子连线到足底为四个头长。另外，人体高度的1/2位于耻骨联合处，双手平伸直展宽与身高大致相等，如图5-9所示。

比例如图5-9所示，颏底到乳头连线等于乳头连线到肚脐等于1个头长；大转子到膝关节等于膝关节到脚跟等于2个头长；两肩距离等于2个头长。

正侧角度坐姿，有三段比例是相等的：肩膀端点到臀等于臀到膝盖等于膝盖到脚跟，如图5-10所示。古人用"立七坐五盘三半"来归纳人体的比例。

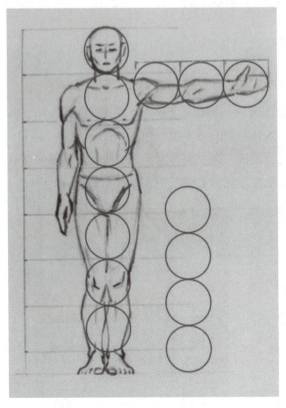

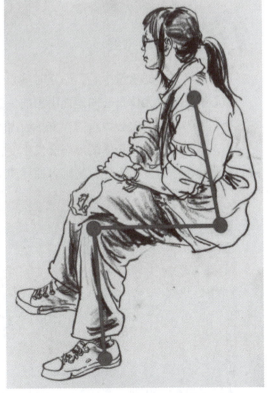

图5-9 《人体立姿正面比例图》 何杰华

图5-10 《坐姿比例说明图》 何杰华

二、人物结构与动态剖析

日常我们所见人物外表和相貌的差异是由人体骨骼、肌肉等生理内部结构的不同而造成的。通过学习可以帮助我们理解和表现人物的形体特征和动态规律。

我们可以通过"一竖、二横、三体积、四肢"理解和分析人体结构与动态规律。一竖是指脊柱，作为轴心来连接头部、胸部、臀部三体积；二横指肩膀端点连线和臀部（裤带处）连线；四肢在运动时带动二横和三体积的位置变化，如图5-11所示。

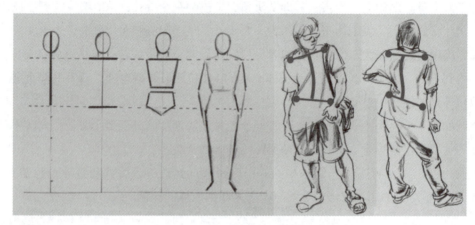

图 5-11 《人体结构分析》 何杰华

三、重心和动态线

重心是指人体的重量中心。站立时重心位于人体的骶骨与肚脐之间。

重心线是通过人体重心向地面引出的一条垂线。支撑面是支撑人体重量的面积。站立时支撑面在两脚之间，重心线垂落在支撑面内，人体的重心最平稳，如图5-12所示。

当人体在运动时，身体的形态会发生变化，形成一条主要体现动态的线，它随着体型结构的弯曲和扭曲而发生改变，是画者捕捉动态幅度表现的关键线条，如图5-13所示。

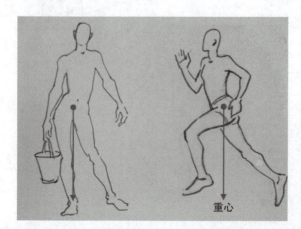

图 5-12 《人物重心分析》 何杰华

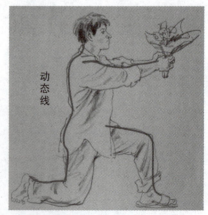

图 5-13 《人物动态线》 何杰华

四、头部比例与结构

1）头部比例

头部的比例可以定为"三庭五眼"。"三庭"指脸的长度比例，把脸的长度三等分，从前额发际线至眉骨，从眉骨到鼻底，从鼻底至下颏，各占脸长的 1/3。"五眼"指脸的宽度比例，以眼形长度为单位，把脸的宽度五等分，从左侧发际至右侧发际，为五个眼形，如图 5-14 所示。

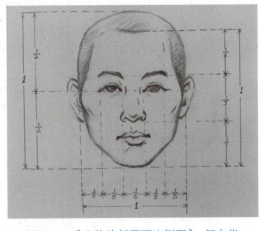

图 5-14 《人物头部正面比例图》 何杰华

2）头部动态的表现

可以把头部理解为立方体，随着头部的转动而产生透视变化，如图 5-15 所示。

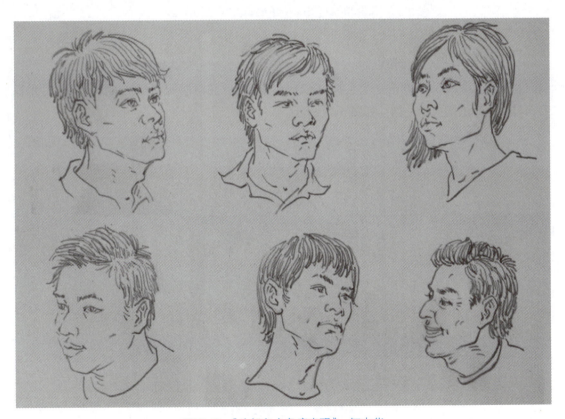

图 5-15 《头部各个角度表现》 何杰华

五、手部的表现

"画人难画手"，手的结构复杂和变化多端是表现的难点，需要理解和反复临摹，如图 5-16 所示。

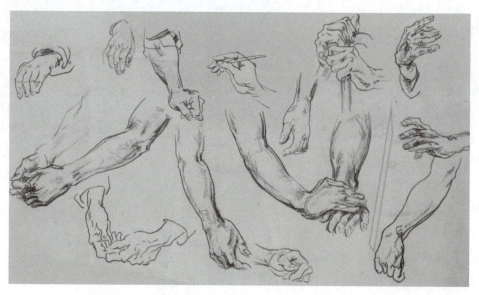

图 5-16 《手部各个角度表现》 何杰华

六、脚部的表现

从侧面看，足的长度是一个头长，鞋子的表现需要注意脚跟与脚掌的比例，脚弓稍靠后，鞋尖应靠近脚拇指一侧，如图 5-17 所示。

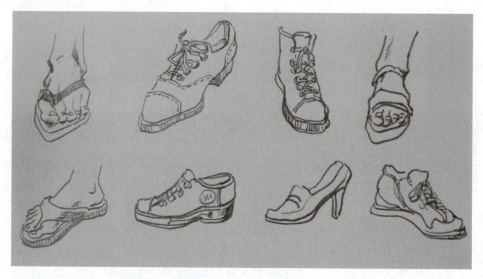

图 5-17 《脚部和鞋子各个角度表现》 何杰华

学习评价

（1）要求掌握人物形体标准比例，临摹人体比例图、结构图，理解相关的人物造型基础知识。

（2）临摹头部、手部的范画，理解细节的表现技法。

模块五 人物速写的造型因素与方法 101

任务三 人物动态的表现

一、人物站姿速写

1)《清洁的男生》动态速写示范

图 5-18 为原图照片，人物立姿动态的设计应避免过于对称，重心应有所变化，道具可丰富画面的节奏效果。

步骤 1： 观察对象，根据比例、动态、重心关系定好大框架，注意动态线的变化，用大线条把动态确定下来，如图 5-19 所示。

步骤 2： 重点表现头和手，交代结构。先画前面的形体，把空间体积拉开，如图 5-20 所示。

步骤 3： 补充衣纹，注意衣领、袖口、裤脚的透视，强化结构穿插关系，如图 5-21 所示。

步骤 4： 处理体积空间关系等细节，深化体积与节奏的关系，如图 5-22 所示。

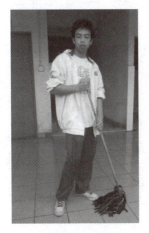

图 5-18 清洁的男生（照片）

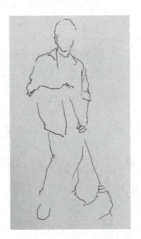

图 5-19 《清洁的男生》动态速写步骤 1

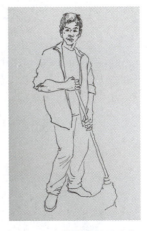

图 5-20 《清洁的男生》动态速写步骤 2

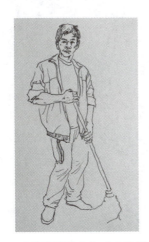

图 5-21 《清洁的男生》动态速写步骤 3

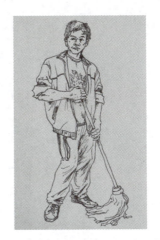

图 5-22 《清洁的男生》动态速写步骤 4

步骤 5：完善衣纹、鞋子、拖把的细节，控制好整体的形体节奏关系，完成作品如图 5-23 所示。

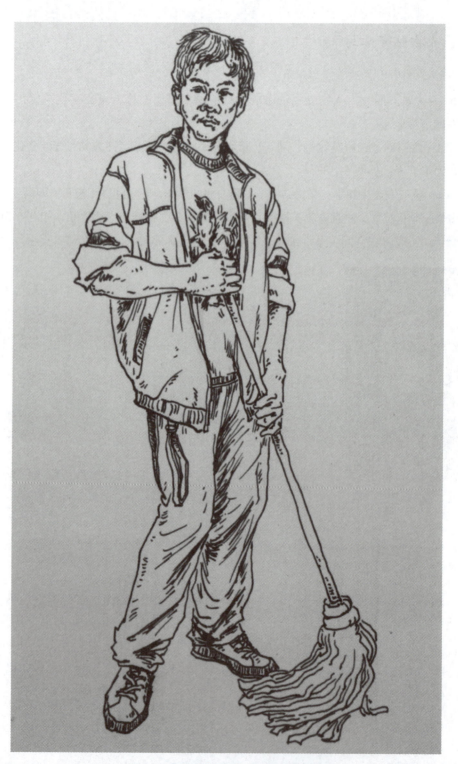

图 5-23 《清洁的男生》 何杰华（钢笔）

2)《扶椅子的男生》动态速写示范

图 5-24 为原图照片。由于椅子的支撑改变了重心，动态显得生动，道具也丰富了画面的效果。

步骤 1：观察对象，根据比例、动态、重心关系定好大框架，注意人物动态线的变化，用铅笔把轮廓确定下来，如图 5-25 所示。

步骤 2：刻画头、颈、胸廓的动态与透视和动态线，注意头部和脖子的俯视关系，理解好结构，表达准确，如图 5-26 所示。

步骤 3：确定下肢的大动态，补充衣纹，注意衣领、袖口、裤脚的透视和结构穿插关系，如图 5-27 所示。

步骤 4：处理好体积空间关系等细节，逐步深化体积与节奏的关系，如图 5-28 所示。

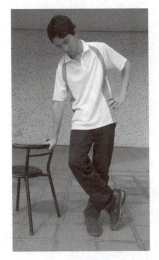

图 5-24 扶椅子的男生（照片）

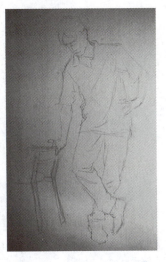

图 5-25 《扶椅子的男生》动态速写步骤 1

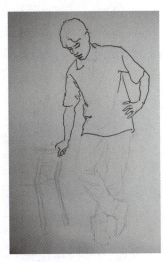

图 5-26 《扶椅子的男生》动态速写步骤 2

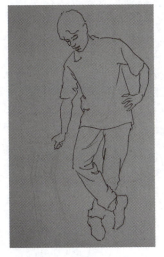

图 5-27 《扶椅子的男生》动态速写步骤 3

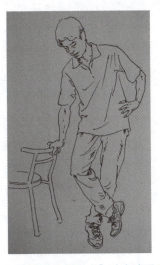

图 5-28 《扶椅子的男生》动态速写步骤 4

步骤5：完善衣纹、鞋子、椅子的细节，控制好整体的节奏关系，并补充光影。完成作品如图5-29所示。

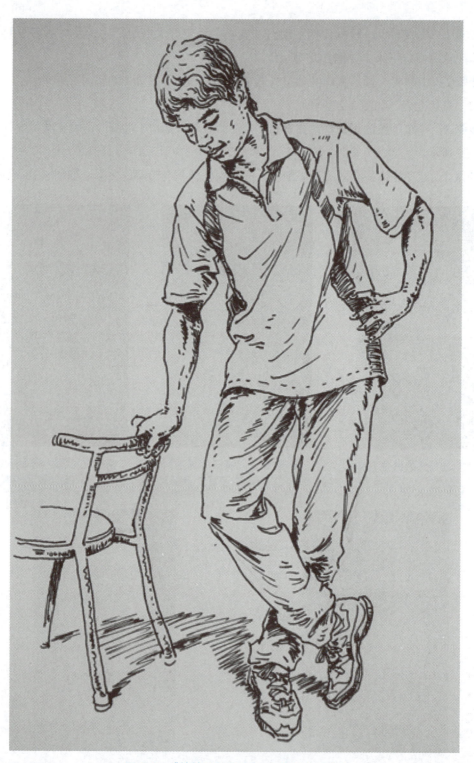

图5-29 《扶椅子的男生》 何杰华（钢笔）

3)《武术》动态速写示范

图 5-30 为原图照片。动态的"动"在于重心的变化,四肢的放射状更强化了整体的动感。

步骤 1: 观察对象的动作。由于动作幅度较大,需根据大体比例、动态、重心关系,用动态线把大动作的形固定下来,注意控制好关节点的比例关系,如图 5-31 所示。

步骤 2: 从头部开始画,头发要画出飘逸的感觉,胸廓的侧面动态与四肢变化使衣纹起伏效果强烈,更有利于动态幅度的表现和交代空间结构关系,如图 5-32 所示。

步骤 3: 继续丰富人物形体的细节,补充服饰细节和衣纹疏密层次,刀具的空间用以繁托简的方法处理,如图 5-33 所示。

步骤 4: 进一步刻画体积空间关系等细节,注意衣领、袖口、裤脚结构的透视关系,肌肉的刻画提升了动作的力度,如图 5-34 所示。

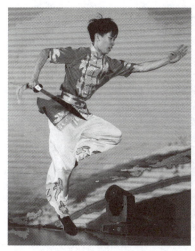
图 5-30 武术(照片)

图 5-31 《武术》动态速写步骤 1

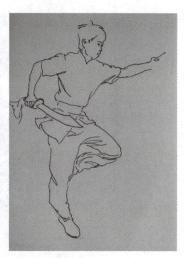
图 5-32 《武术》动态速写步骤 2

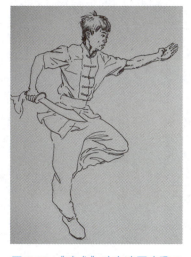
图 5-33 《武术》动态速写步骤 3

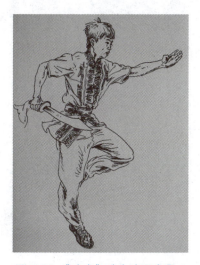
图 5-34 《武术》动态速写步骤 4

步骤 5：控制好画面的节奏关系，重点刻画头、手、足的结构细节，补充动感线以增强运动感。完成作品如图 5-35 所示。

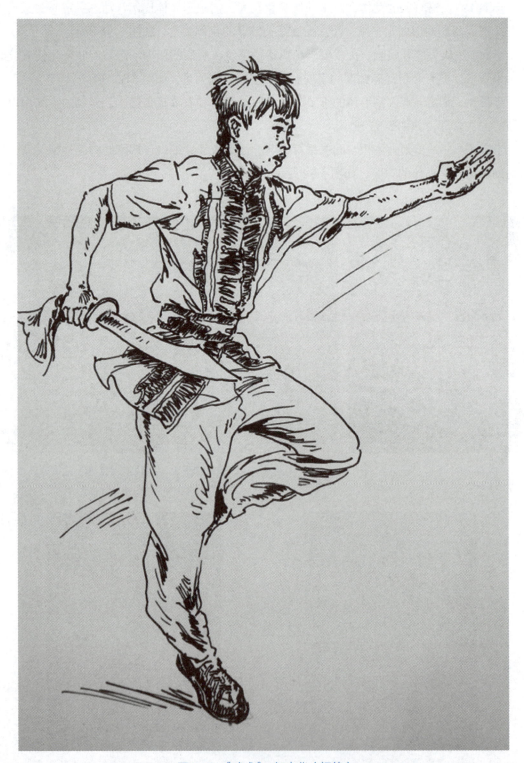

图 5-35 《武术》 何杰华（钢笔）

4）其他立姿示范速写

在设计立姿动态时，要注意动态线与重心的关系，力求变化，避免对称呆板。绘画时也可以利用衣纹服饰的变化来丰富结构与空间关系，利用一些细节增强趣味性，使画面形成节奏感，如图 5-36~图 5-45 所示。

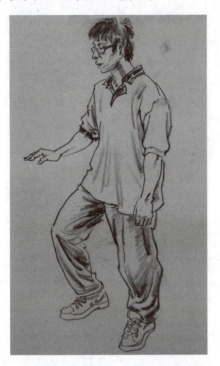

图 5-36 《男立姿动态》 何杰华

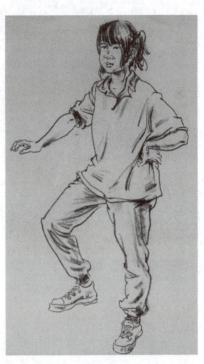

图 5-37 《女立姿动态》 何杰华

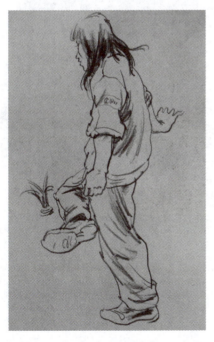

图 5-38 《踢毽子动态默写》 何杰华

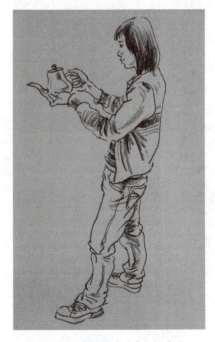

图 5-39 《斟茶少女》 何杰华

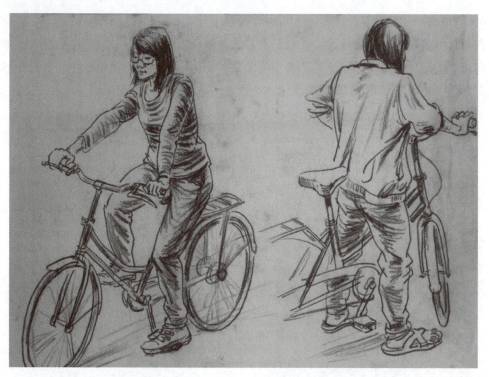

图 5-40 《骑车者动态默写》 何杰华

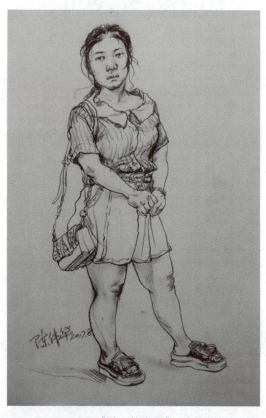

图 5-41 《站立的女子》 陈伟华

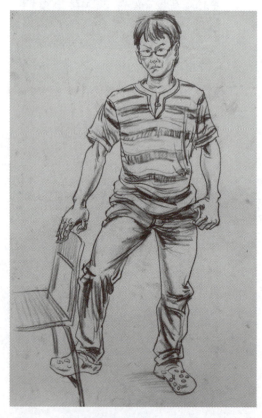

图 5-42 《男模特》 何杰华

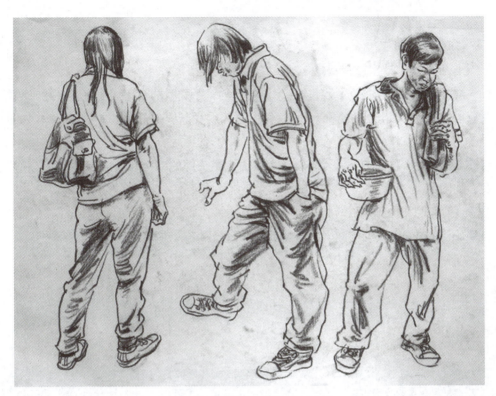

图 5-43 《学生生活》 何杰华

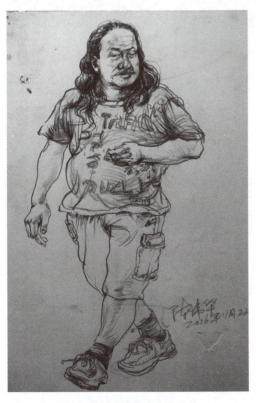

图 5-44 《艺术家》 陈伟华

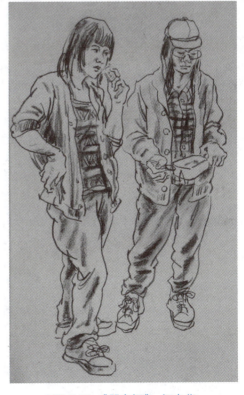

图 5-45 《朋友间》 何杰华

二、人物坐姿速写

1)《保安队长》动态速写示范

图 5-46 是原图照片。坐姿设计应注意自然生动，手和腿的变化让动态层次更加丰富。

步骤 1：观察对象坐姿的比例、动态、重心关系，用长线条把动态线确定下来，如图 5-47 所示。

步骤 2：表现人物的神态和动作核心，具体画出头部的结构和表情，手的动态和杯子都具体化，如图 5-48 所示。

步骤 3：表现衣纹和鞋子的结构，丰富细节关系，如图 5-49 所示。

步骤 4：控制好画面的空间、疏密节奏关系，如图 5-50 所示。

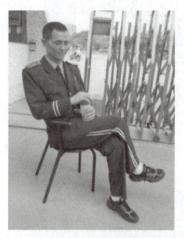

图 5-46 保安队长原图（照片）

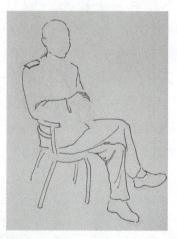

图 5-47 《保安队长》动态速写步骤 1

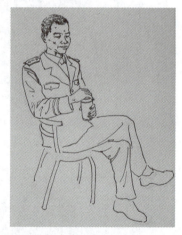

图 5-48 《保安队长》动态速写步骤 2

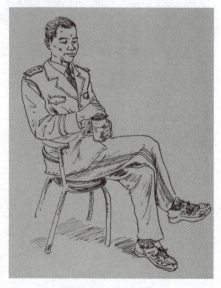

图 5-49 《保安队长》动态速写步骤 3

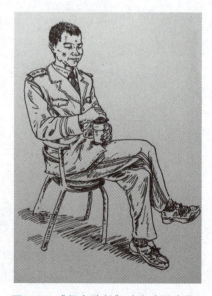

图 5-50 《保安队长》动态速写步骤 4

步骤 5：控制好画面的主次、空间、疏密、节奏关系，道具要为人物服务。完成作品如图 5-51 所示。

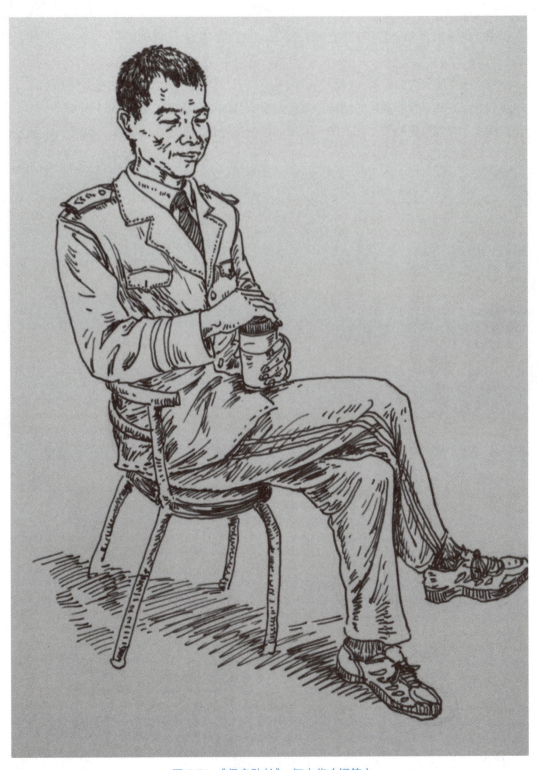

图 5-51 《保安队长》 何杰华（钢笔）

2)《老人》动态速写示范

图 5-52 为原图照片。坐姿设计采用微侧的角度,注意动态生动自然,衣服变化让质感层次更加丰富。

步骤 1:观察对象坐姿的比例、动态、重心关系,用主线条确定头、肩的动态线,如图 5-53 所示。

步骤 2:表现人物的肩膀、胸廓与手的关系,衣纹体现空间结构,如图 5-54 所示。

步骤 3:表现下肢和鞋子的结构,逐步丰富衣纹的细节关系,如图 5-55 所示。

步骤 4:继续深化细节,如头部、衣服的细节,处理好疏密节奏关系,如图 5-56 所示。

图 5-52 老人(照片)

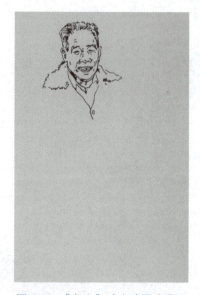

图 5-53 《老人》动态速写步骤 1

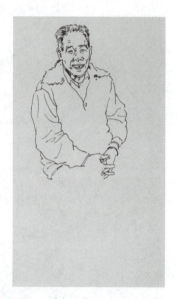

图 5-54 《老人》动态速写步骤 2

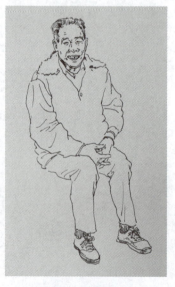

图 5-55 《老人》动态速写步骤 3

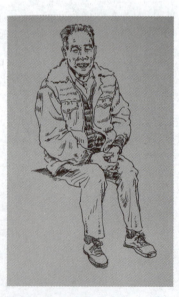

图 5-56 《老人》动态速写步骤 4

步骤 5：控制好画面的主次、空间、疏密、节奏关系，道具要为衬托人物服务，增加光影效果。完成作品如图 5-57 所示。

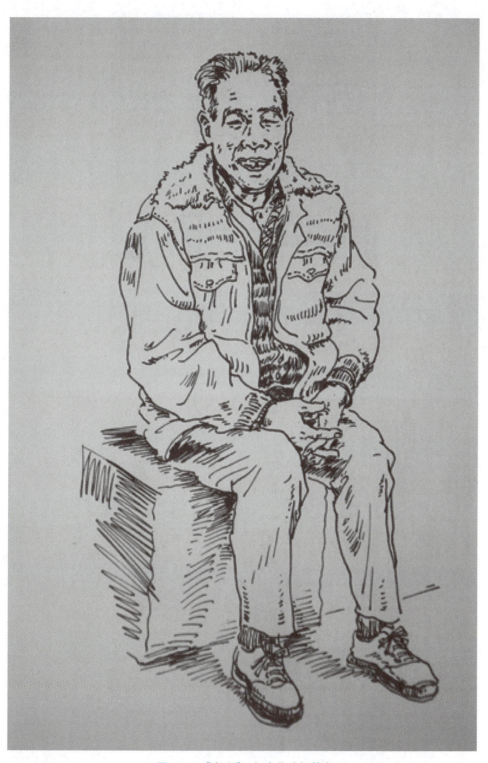

图 5-57 《老人》 何杰华（钢笔）

3）其他坐姿示范速写

图 5-58~ 图 5~63 为其他坐姿的示范速写。

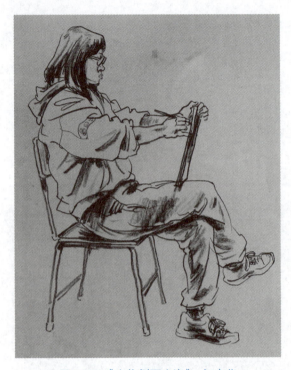

图 5-58 《人物侧面坐姿》 何杰华

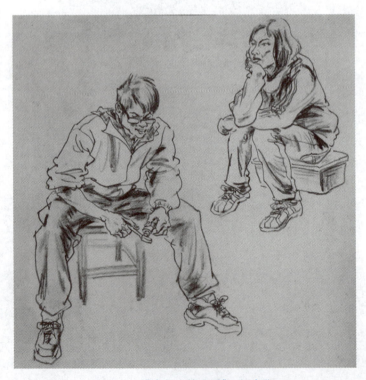

图 5-59 《青年人的生活》 何杰华

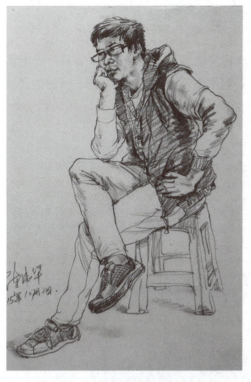

图 5-60 《思考者》 陈伟华

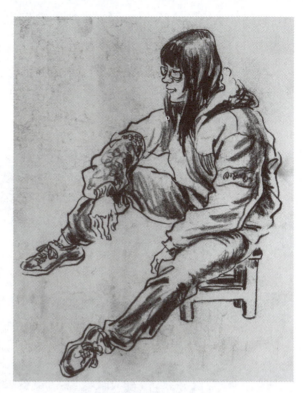

图 5-61 《女学生》 何杰华

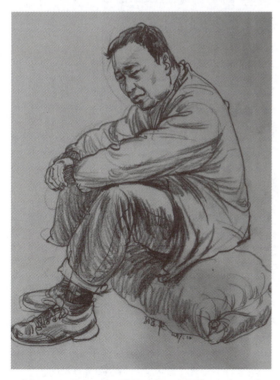

图 5-62 《民工》 孙良艳

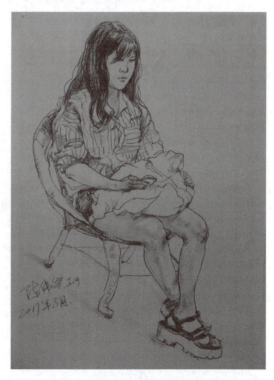

图 5-63 《夏日》 陈伟华

三、场景速写表现

场景速写需要注意画面的构图、前后空间、主次虚实、疏密节奏等关系。道具可以丰富场景的层次和质感的对比。画面不一定面面俱到，只有把自己的感受融入笔调与画面中，才能画出生动的速写，如图 5-64~ 图 5-68 所示。

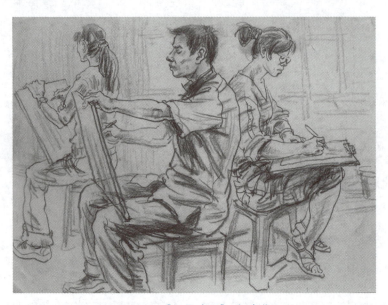

图 5-64 《场景速写》 何杰华

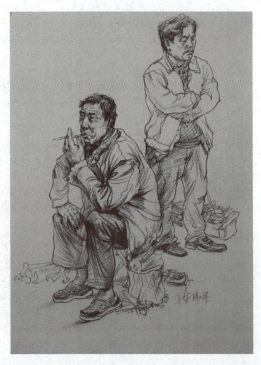

图 5-65 《歇一歇》 陈伟华

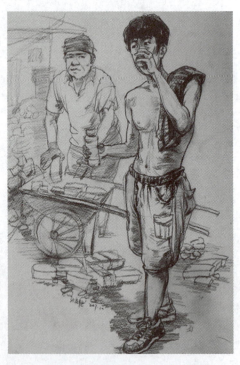

图 5-66 《建筑工人》 孙良艳

模块五 人物速写的造型因素与方法 117

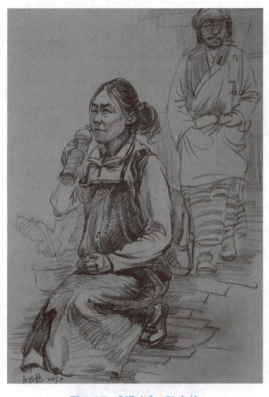

图 5-67 《喝水》 孙良艳

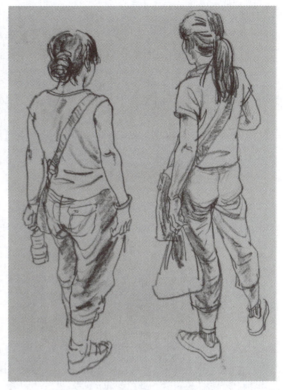

图 5-68 《背影》 何杰华

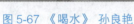

（1）要求完成人物站姿、坐姿动态临摹6张，逐步掌握动态的表现技法。

（2）进行照片或模特写生训练，完成8张写生练习，要求把握人物比例与动态关系，提高表现技巧。

（3）根据视频或照片，尝试进行运动人物动态速写的限时写生。

任务四　与相关专业表现的衔接

影视动漫、服装设计等专业的学生可以在速写的基础上根据专业特点进行深化，体现不同专业的特色和趣味。如动漫角色的表现夸大了头部比例，突出了人物的神态，如图5-69~图5-73所示；服装设计的人物比例夸张了身长，突出了服装，如图5-74和图5-75所示。速写往往是设计师的必修课，下面选择一些与动漫专业和服装设计专业相关的速写与大家一起欣赏与交流。

图 5-69 《女孩》 何杰华

图 5-70 《红酒的诱惑》 何杰华

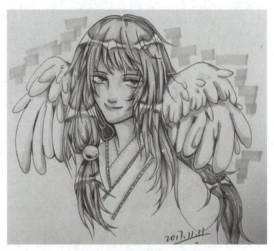
图 5-71 《漫画稿》 潘子玉

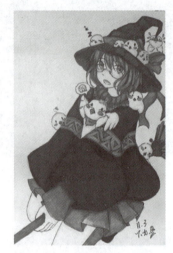
图 5-72 《漫画角色》 谭晓晴

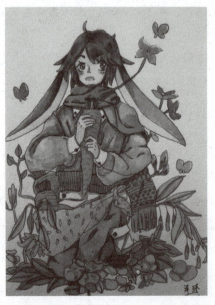
图 5-73 《漫画角色》 杨泽环

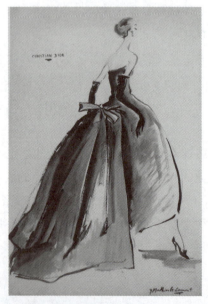
图 5-74 《服装设计》 伊芙圣洛朗（法国）

模块五 人物速写的造型因素与方法 119

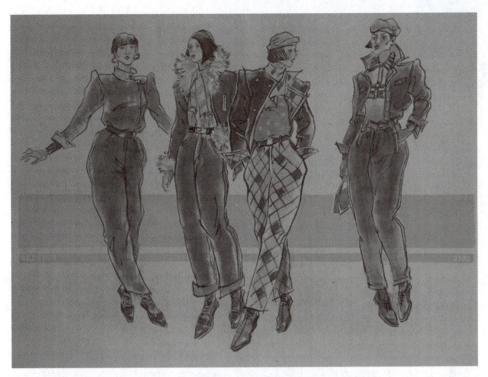

图 5-75 《服装设计效果图》 何杰华

学习评价

（1）根据自己选择的专业方向，搜集相关的速写图片，并欣赏与临摹。
（2）结合自己选择的专业方向，尝试进行速写的表现，完成两张相关的专业速写练习。

模块六

艺术拓展：创意速写

通过前面模块的学习，我们知道了什么是速写，但是创意速写的概念又是什么呢？创意速写顾名思义，就是在速写的基础上添加作者的创意后所表现出来的画面。不同于简单的速写，创意速写要运用想象、联想、拟人、象征、比喻等思维方式，用线条疏密、粗细来表现画面，并带有作者创新思维的一种表现形式。在现在的美术高考中，许多美术设计院校都会通过创意速写的形式组织考试，考查考生对事物的快速表现力与创意思维。

学习创意速写，首先要求我们注意观察生活中的细节，并多加练习，积累物品的视觉形象感；然后运用创意速写的构思方法，把各种形象元素进行组合、加工、提取，并通过拟人、夸张等手法对其进行表现；最后要学会运用点、线、面等手法对图像进行装饰，增强画面的视觉冲击力。

学习目标

了解创意速写的方法，掌握画面的表现形式；重点分析创意的思维方式，并能够运用这些方式和方法进行创意速写的表现。

学习要求

通过学习本模块了解相关专业的知识，为速写连接艺术设计课程打下良好的基础。

学习过程

以任务为导向，运用创意速写的构图、构思等方法进行练习，学习运用不同的手法进行艺术的表现。

任务　带主题的创意速写

一、了解创意速写及表现手法

创意速写有各种各样的表现方法，主要是运用线条的疏密与粗细程度来增强画面的视觉冲击力。如果能够熟练掌握以下的绘制方法，就能够较好地绘制出一幅创意速写。

1）善于运用不同的视角表现物品

我们在创作之前都要经过深思熟虑，可以尝试从不同的角度进行观察。从观察的不同角度出发，或俯或仰，或侧或偏，尝试用不同的角度去观察司空见惯的景象并进行表现，最终选择最能体现自己创作意图的角度表现自己最想表达的东西。可以从图6-1和图6-2这样的绘画作品中感受到不一样的情致。

图6-1　不同的视角表现物品1　谭静文　　　　图6-2　不同的视角表现物品2　梁炎琦

2）善于联想、想象，进行图形元素之间的替换

元素替换是指保持图形的基本特征，但其中某一部分被其他类似的形状或者有相关意义的内容所替换的组合方式，是在保持图形基本特征的基础上，将一个物体的局部与另一个物体的局部进行形体和概念上的移植，以求在不破坏视觉整体的基础上，重新组合成一个极富创意的新形象。替换的物体可以是两种完全不同性质、不同类型的物象，但是在某种层面上却有着一定的内在联系或在某些形态上有着相似性，如图6-3和图6-4所示。

3）善于利用拟人手法

利用拟人的手法，给所要表现的物体赋予生命的特征，可以更好地吸引受众。在创意速写中，拟人的表情动态非常关键，可以赋予整个画面生命的气息，让观者看起来不枯燥又不乏视觉感，如图6-5和图6-6所示。

图6-3 元素的替换1 杜洁敏

图6-4 元素的替换2 刘凌利

图6-5 拟人表现1 曾嘉慧

图6-6 拟人表现2 朱敏仪

二、创意速写实训

1）单个物体的创意速写练习

（1）以水杯和手机为主体，进行创意速写的夸张变形。图6-7~图6-10在画面上体现了拟人的表现手法，以及用线条的粗细来表现画面，视觉冲击力非常好。

模块六　艺术拓展：创意速写　123

图 6-7　水杯与手机的创意表现 1　陈佳妮

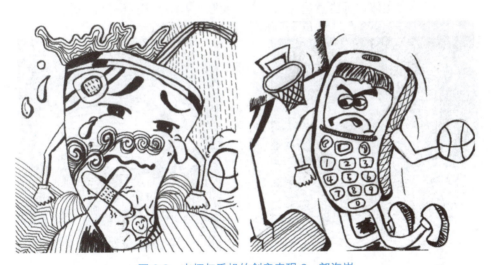

图 6-8　水杯与手机的创意表现 2　郭海岚

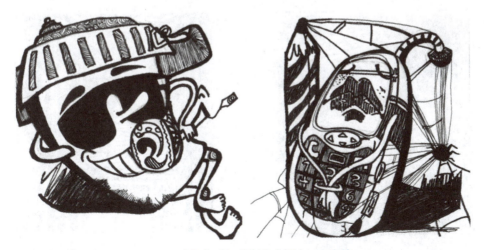

图 6-9　水杯与手机的创意表现 3　李嘉炜

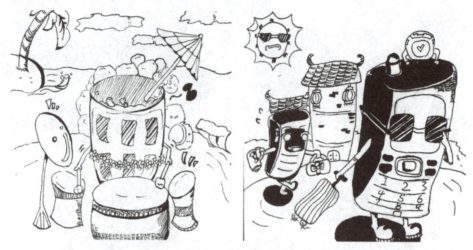

图 6-10 水杯与手机的创意表现 4 李紫薇

（2）以椅子作为主体进行创意速写的夸张与变形，如图 6-11~图 6-14 所示。

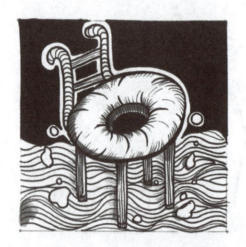

图 6-11 以椅子为主体的创意表现 1 陈思颖

图 6-12 以椅子为主体的创意表现 2 罗嘉莹

图 6-13 以椅子为主体的创意表现 3　吴翠萍

图 6-14 以椅子为主体的创意表现 4　许铭秀

2）带主题的创意速写练习

以时钟和手表为主体，运用拟人的手法表现奋斗或懒惰的创意速写，如图 6-15~图 6-17 所示。

图 6-15 以时钟和手表为主体表现奋斗的创意　陈君蕊

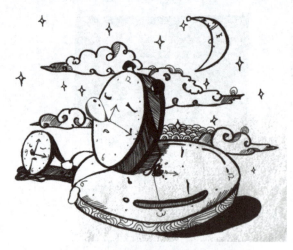 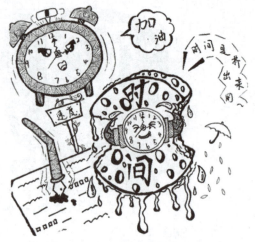

图 6-16　以时钟和手表为主体表现
　　　　懒惰的创意 1　冯紫芸

图 6-17　以时钟和手表为主体表现
　　　　懒惰的创意 2　郭海岚

学习评价

掌握创意速写的方法，开阔创意的思维，能够运用有创意的表现方法绘制创意速写。要求完成以某种物品进行创意的表现 6 幅，并运用创意速写的表现手法完成两张不同主题的速写作品。

参考文献

[1] 李永辉. 高校艺术设计专业速写教学中的训练方法探讨 [J]. 美术教育研究，2017（17）：132-133.
[2] 依晓雷. 可贵的直觉——谈速写在艺术创作中的重要性 [J]. 学术探讨，2007（7）：202-203.
[3] 方新晖. 速写绘画的整体理念 [J]. 孝感学院学报，2010（S1）：149-150.
[4] 李建强. 浅谈高职艺术设计专业速写教学中的训练 [J]. 美术大观，2012（11）：162.
[5] 曲艳玲，王伟. 高校艺术设计专业速写教学笔记 [J]. 长春理工大学学报（高校版），2008（2）：51-52.